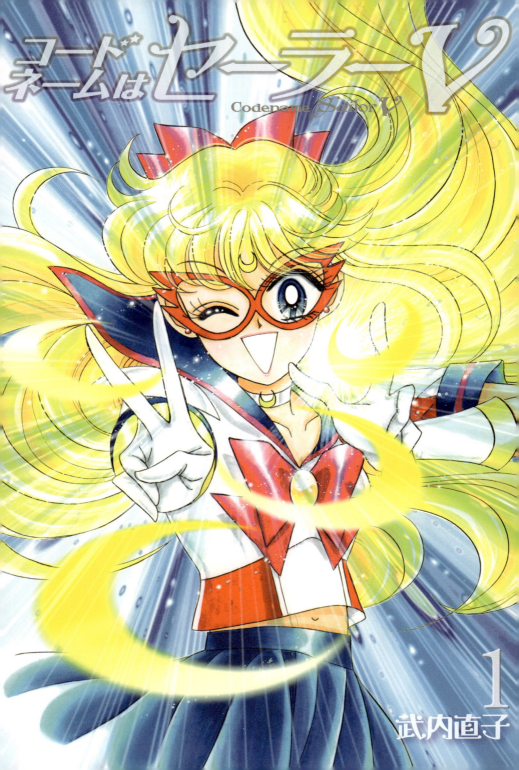

CONTENTS

vol.1 　セーラーV誕生!…3

vol.2 　美奈子 in「ゲームセンタークラウン」…43

vol.3 　セーラーV初登場!──「チャンネル44」パンドラの野望編…59

vol.4 　プチ・パンドラの野望編…91

vol.5 　ダーク・エージェンシーの陰謀編…127

vol.6 　対決! セーラーV vs.電脳少女闘士ルゥガ…163

vol.7 　セーラーVバカンス編──ハワイへの野望!…197

vol.8 　並木道の恋──ターボ全開バリバリ!編…228

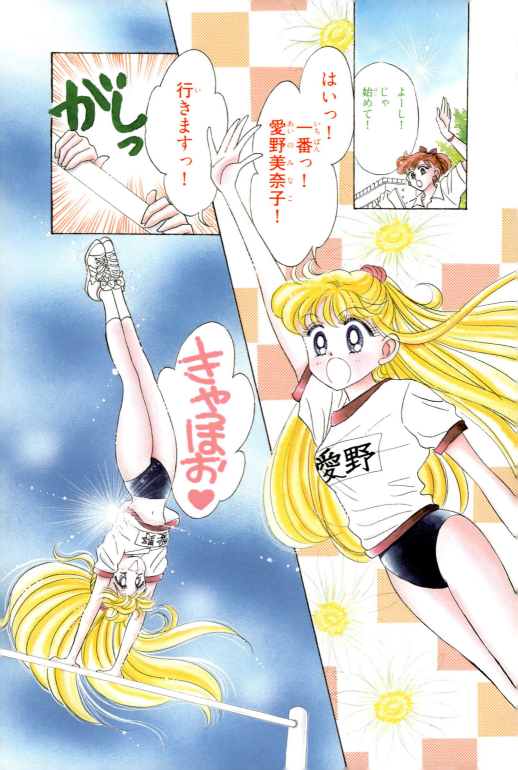

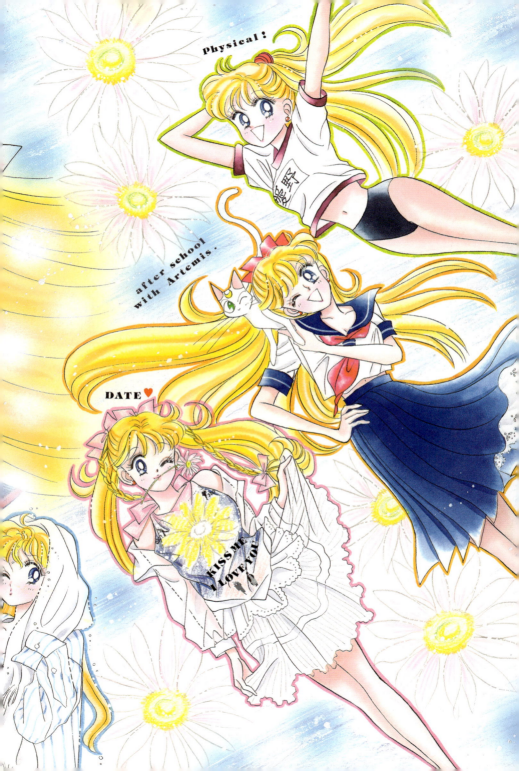

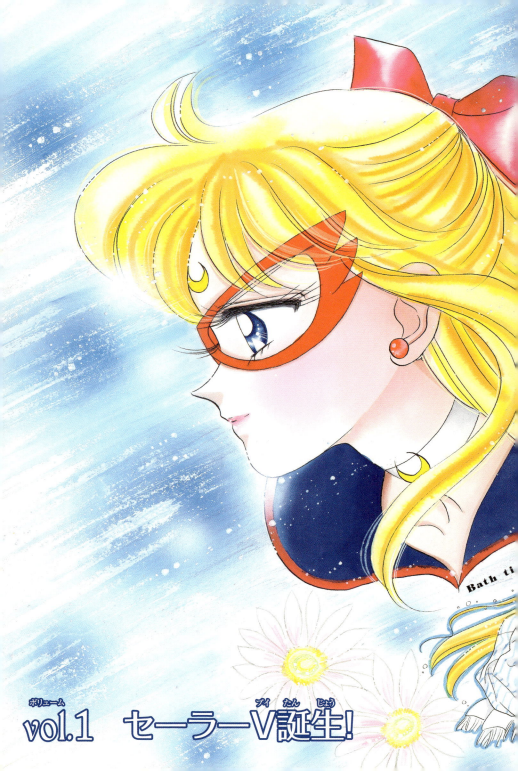

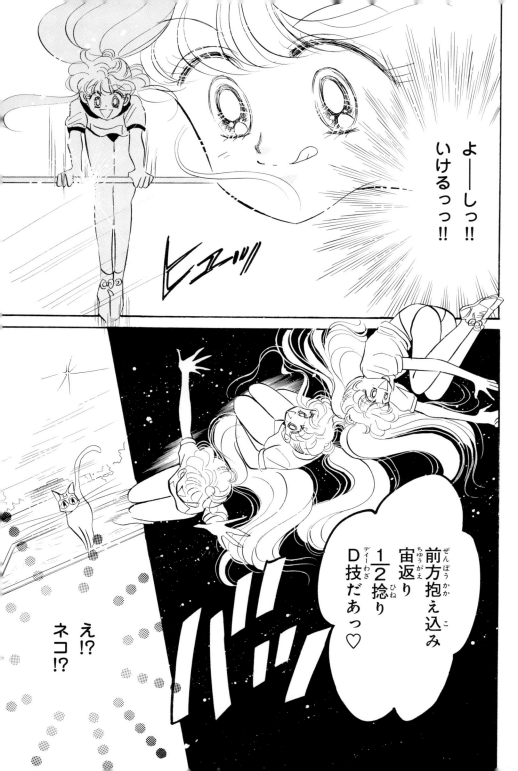

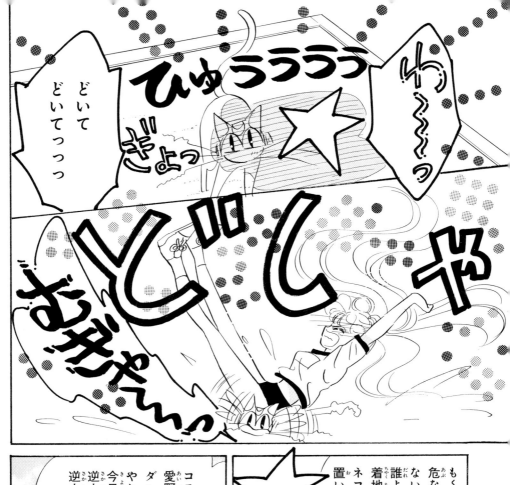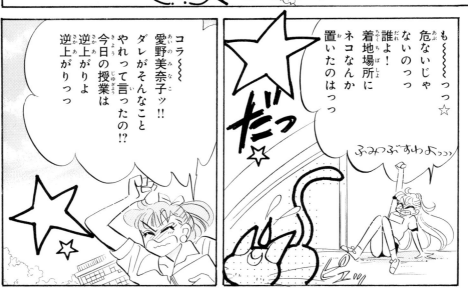

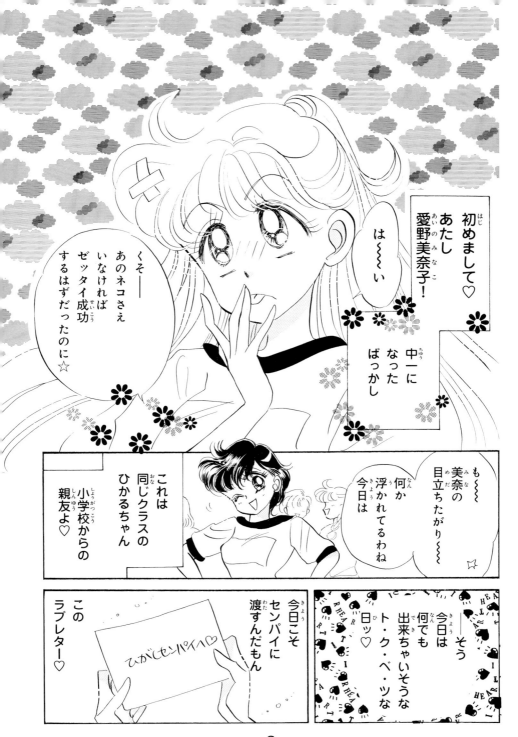

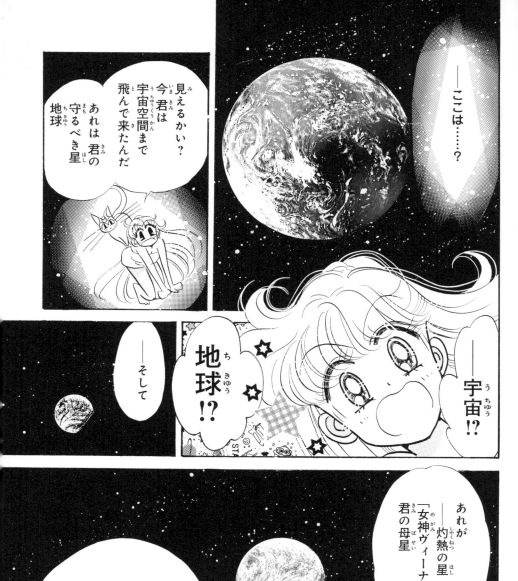

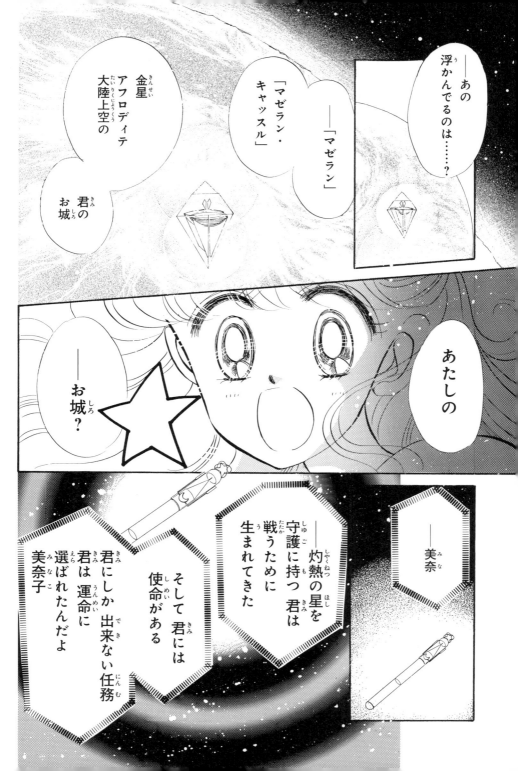

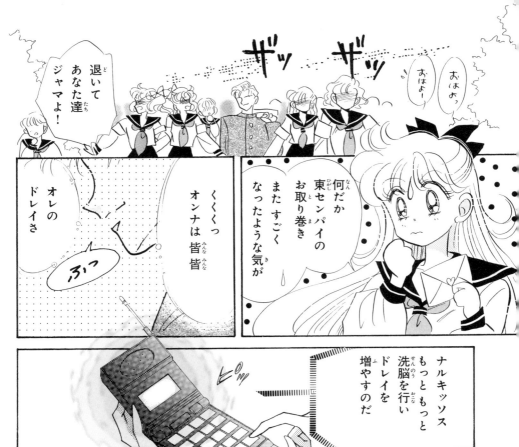
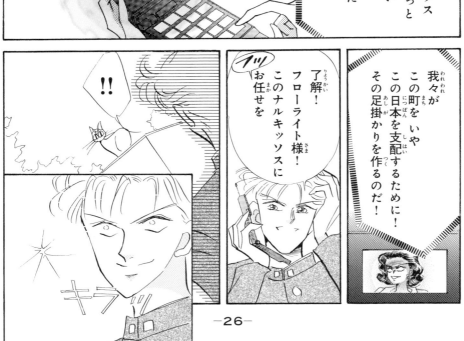

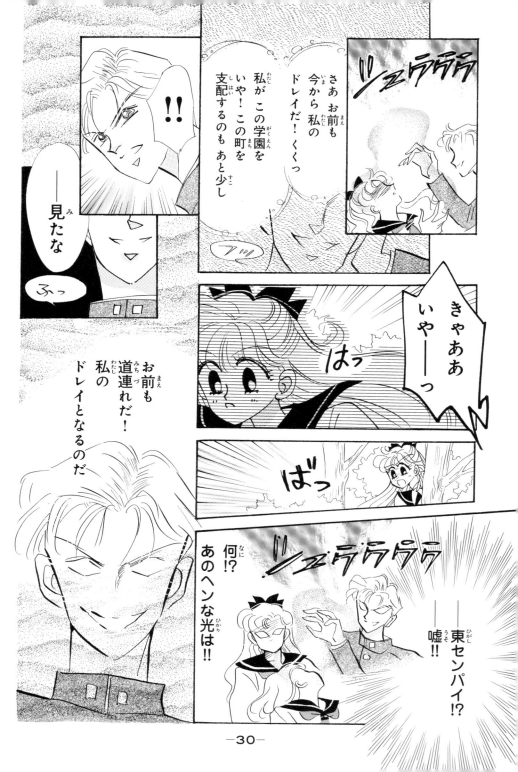

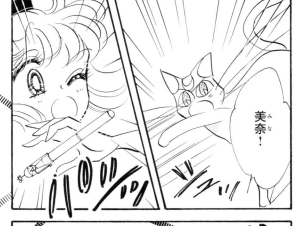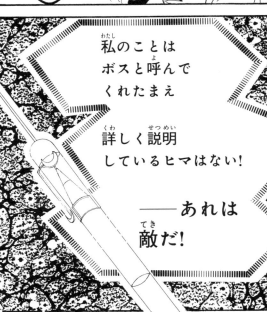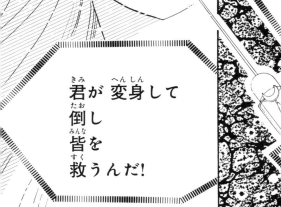

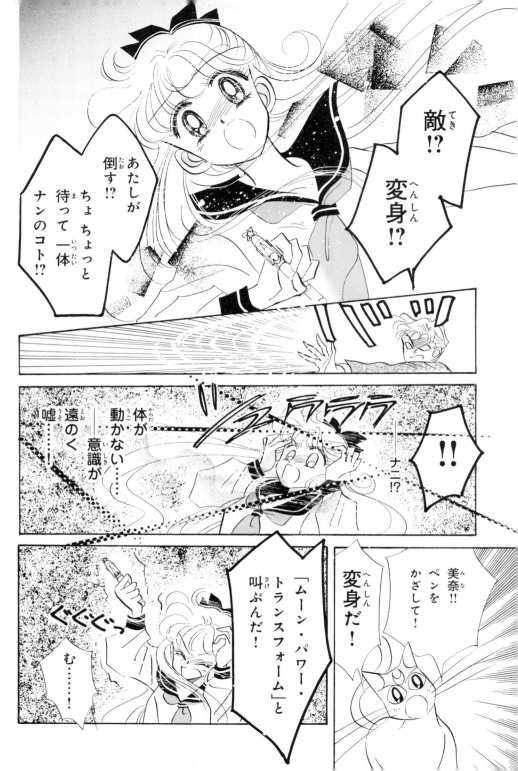

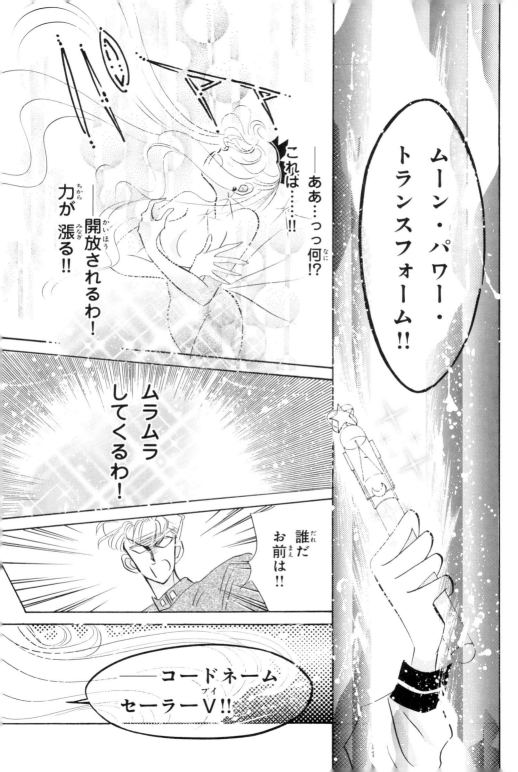

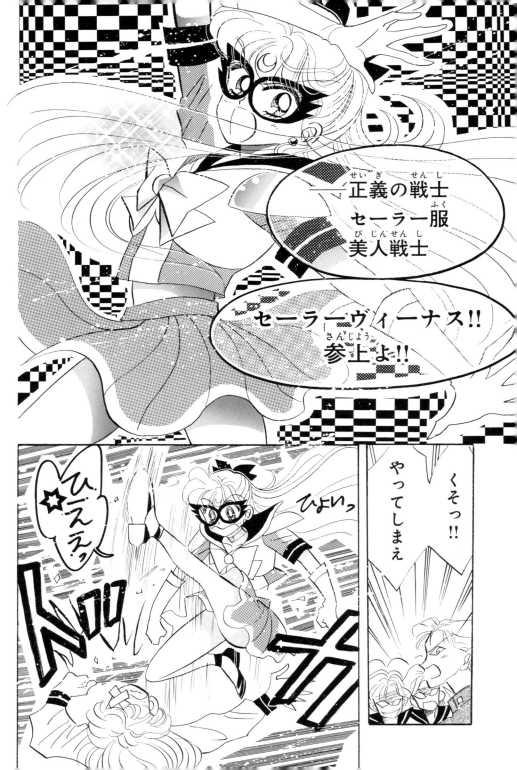

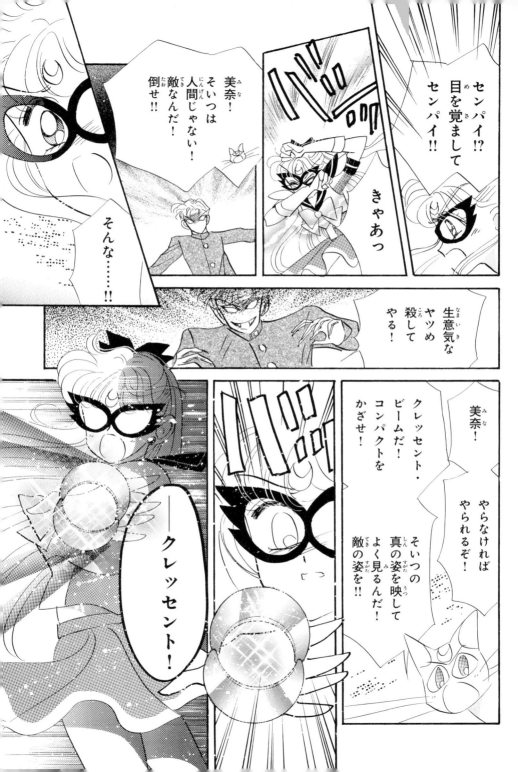

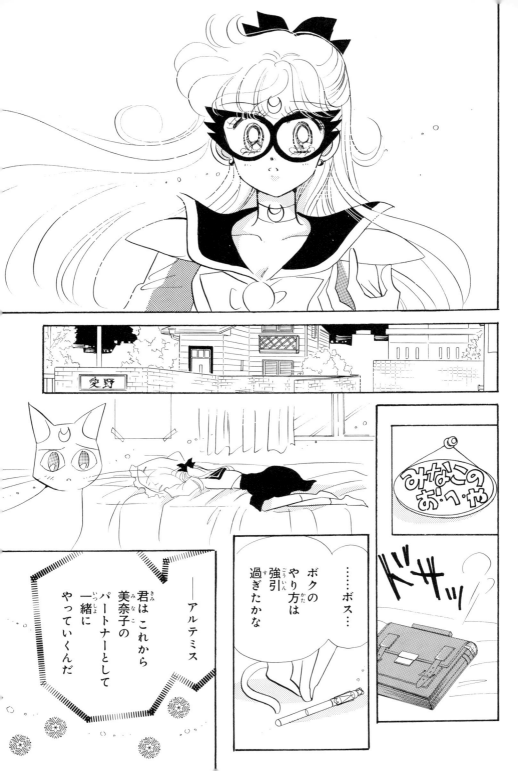

vol.2　美奈子 in「ゲームセンタークラウン」

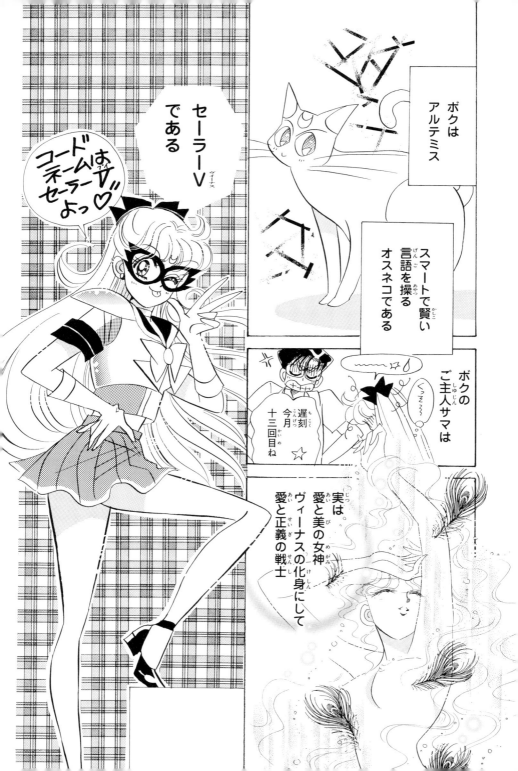

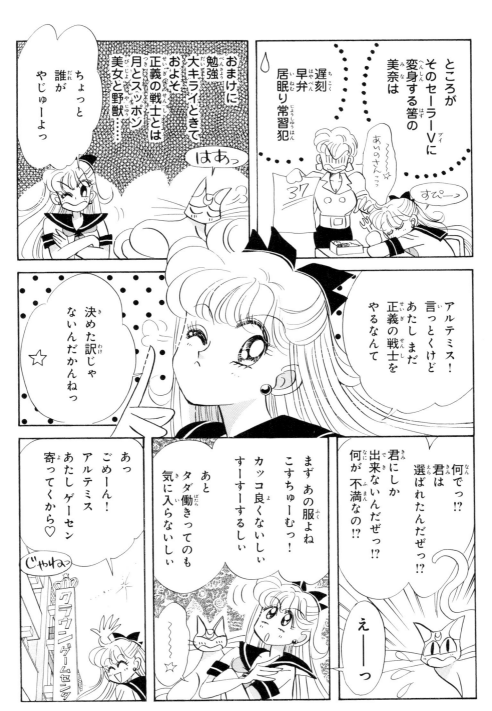

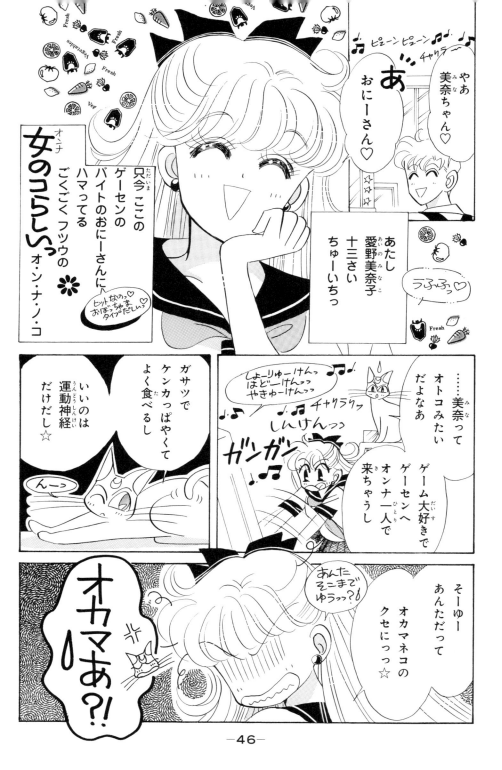

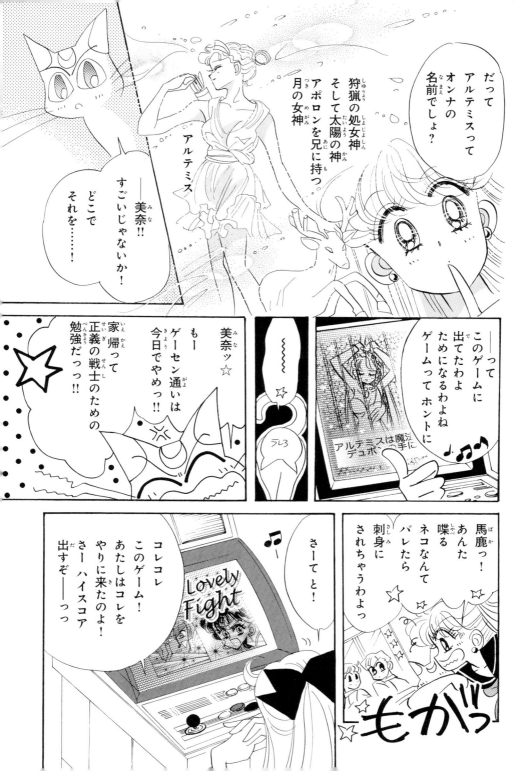

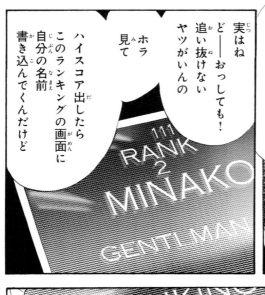
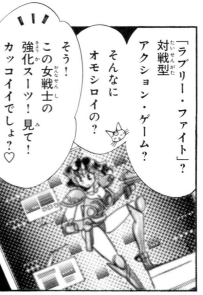
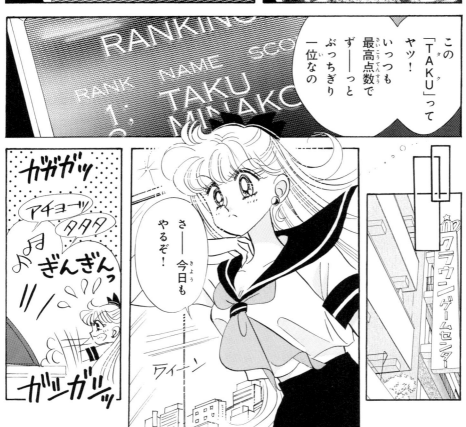

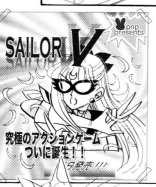
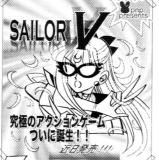

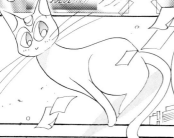

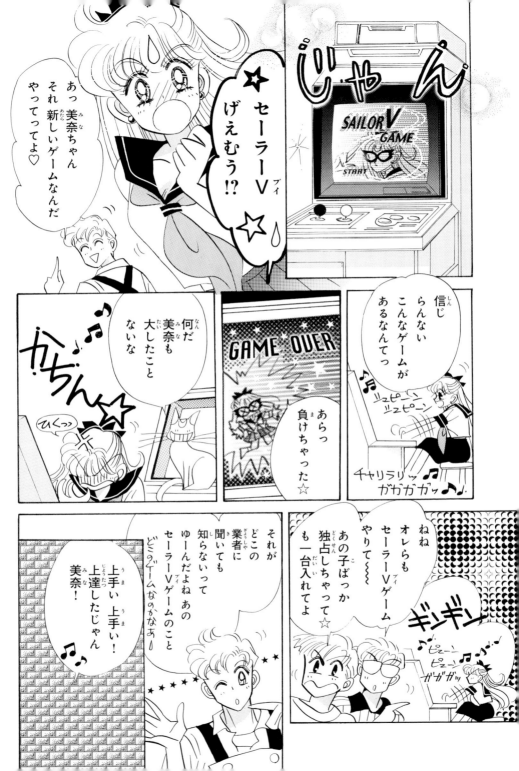

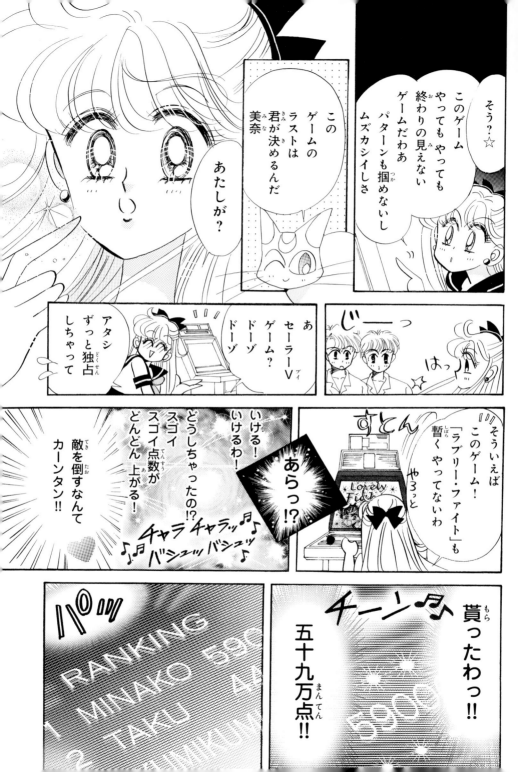

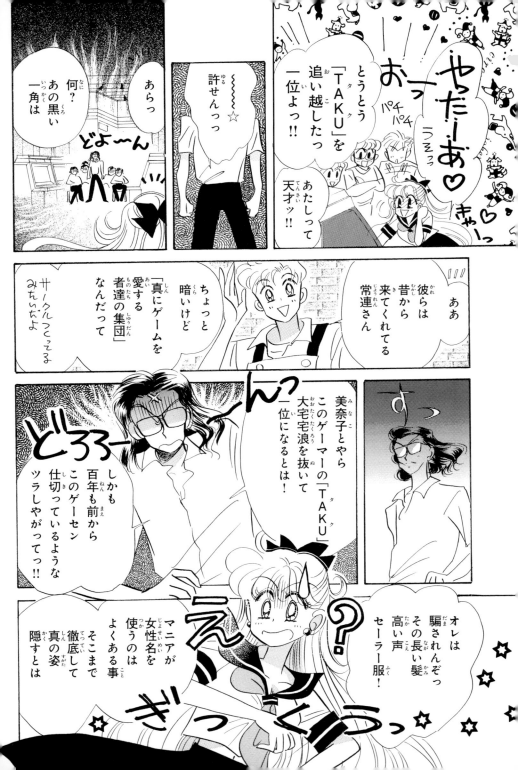

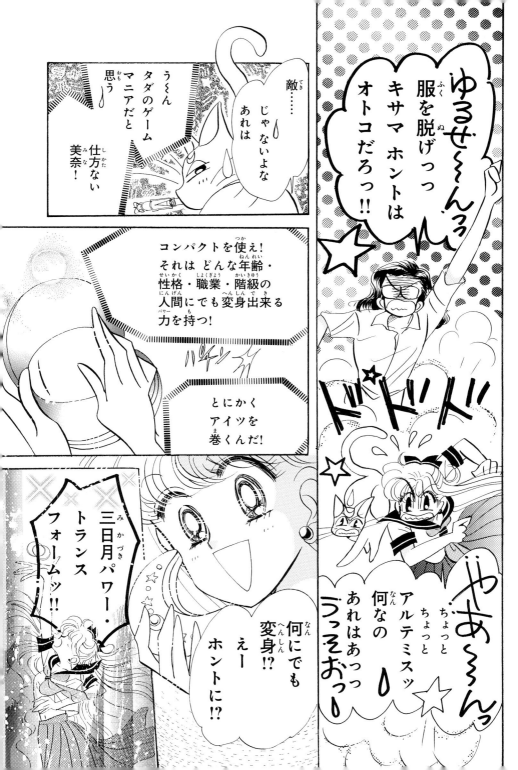

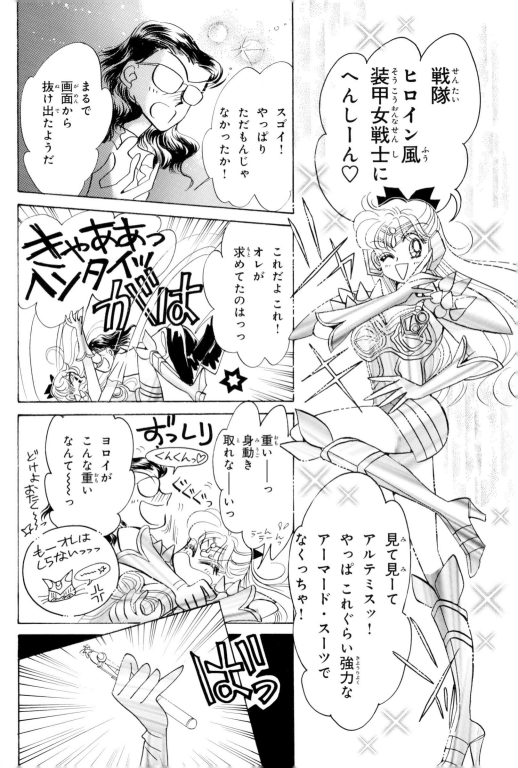

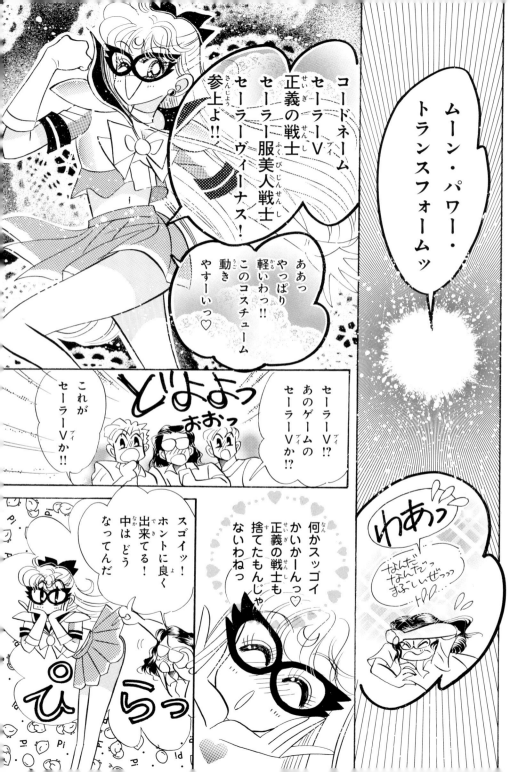

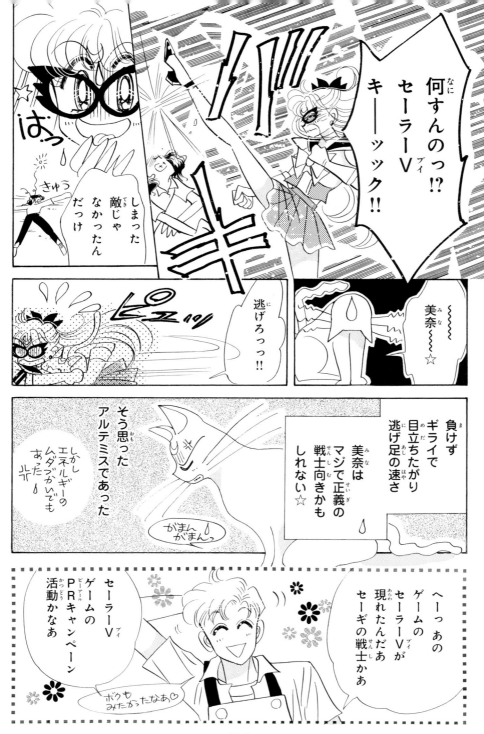

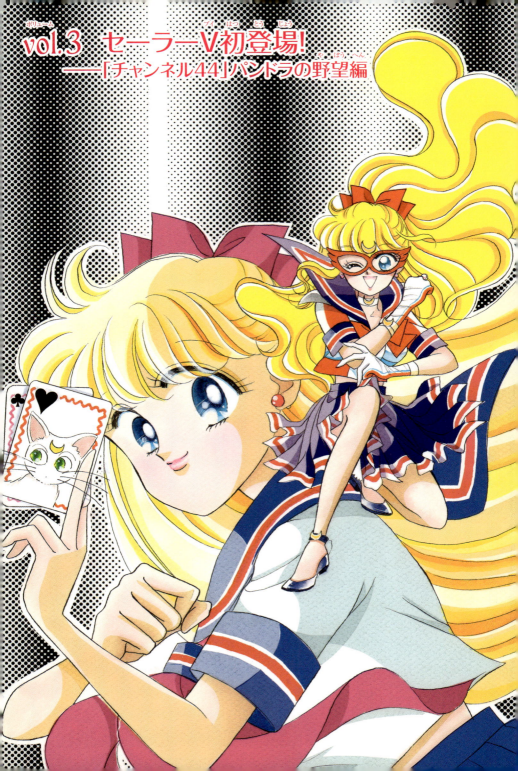

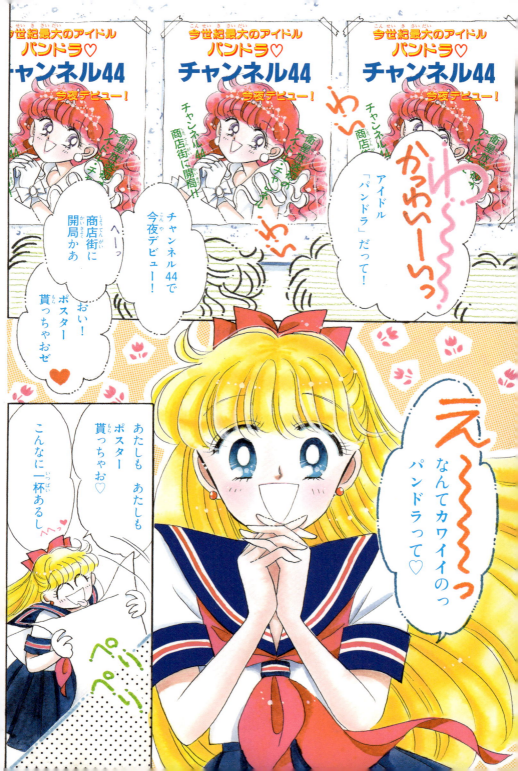

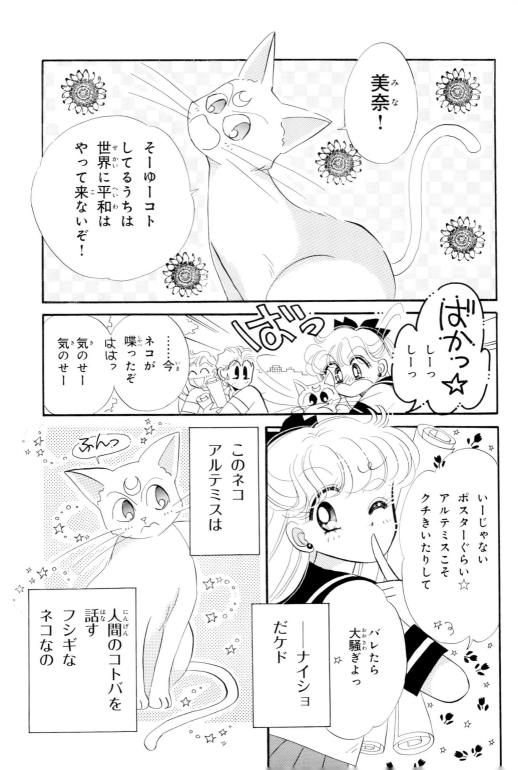

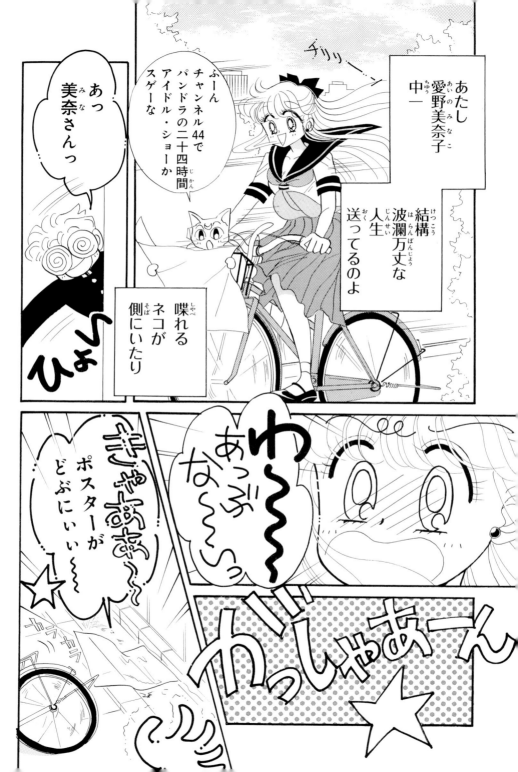

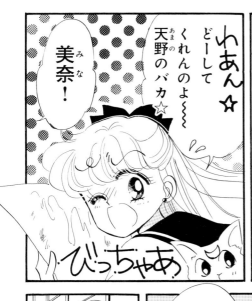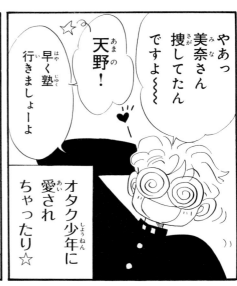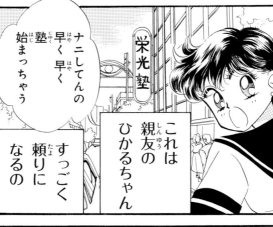

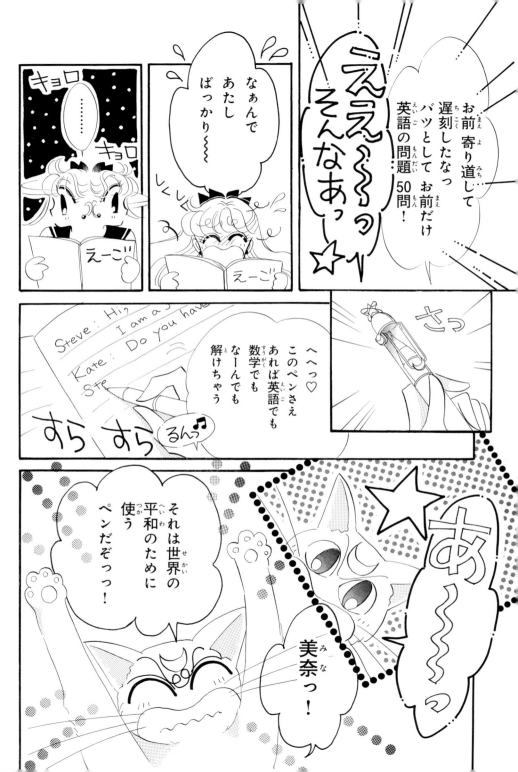

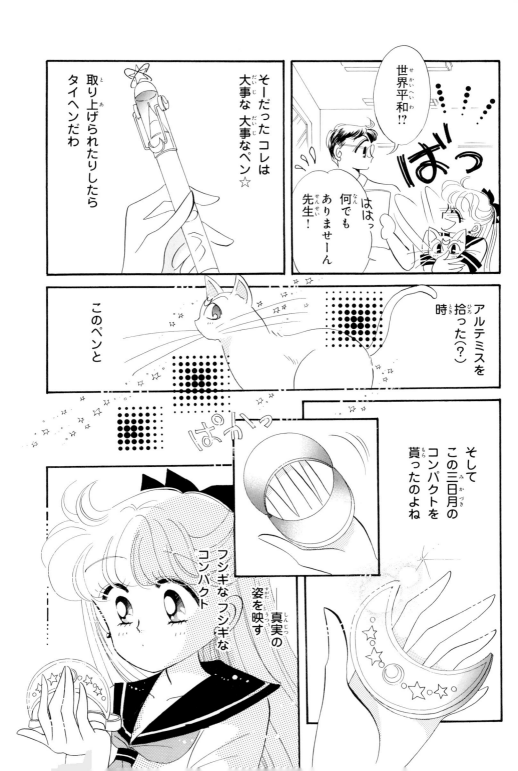

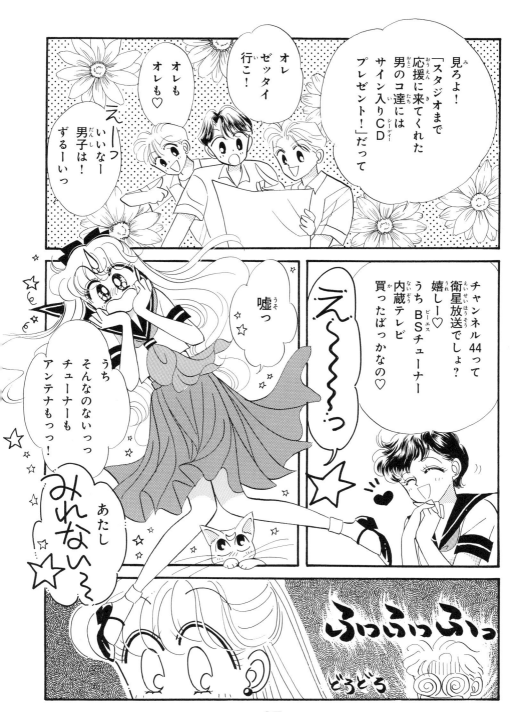

☞ BS＝放送衛星
☞ CS＝通信衛星

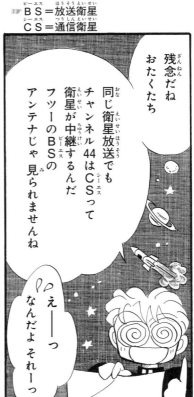

残念だね おたくたち

同じ衛星放送でもチャンネル44はCSって衛星が中継するんだフツーのBSのアンテナじゃ見られませんね

えーっ なんだよそれーっ

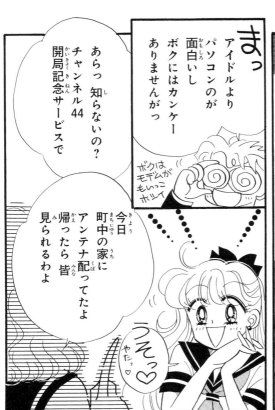

まっ アイドルよりパソコンのが面白いしボクにはカンケーありませんがっ

ボクはモデムがもいっこホシー

あらっ 知らないの？ チャンネル44 開局記念サービスで

今日 町中の家にアンテナ配ってたよ帰ったら皆見られるわ

うそっ♡ やたっ♡

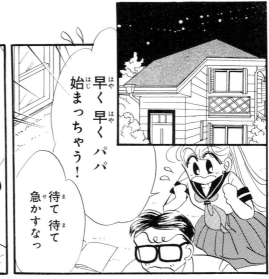

早く早くパパ始まっちゃう！

待て待て 急かすなっ

アンテナは繋いだがどーもチューナーの配線が難しくて

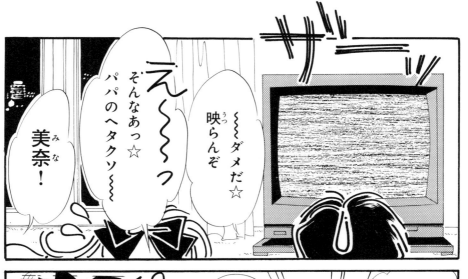

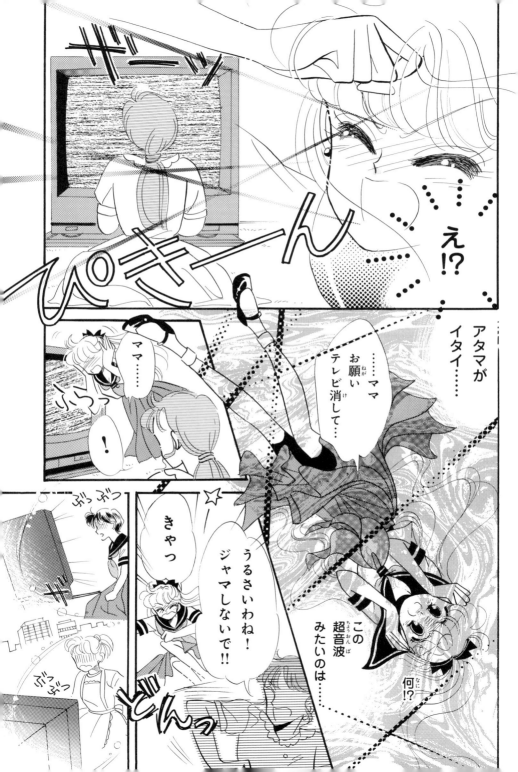

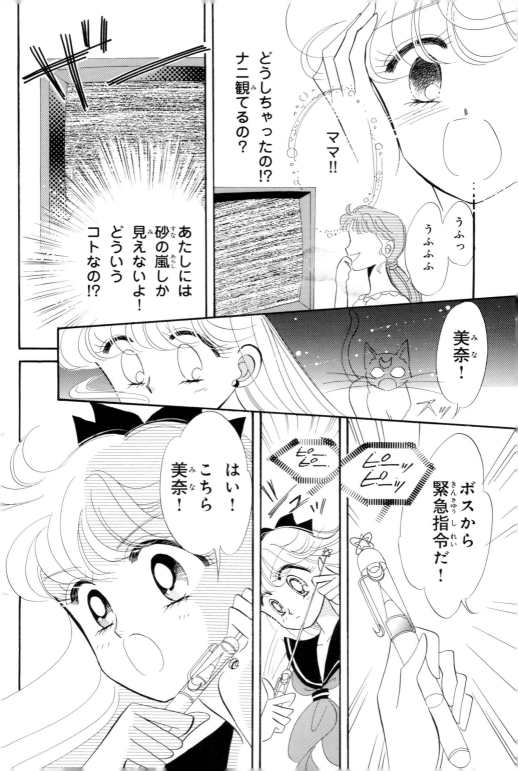

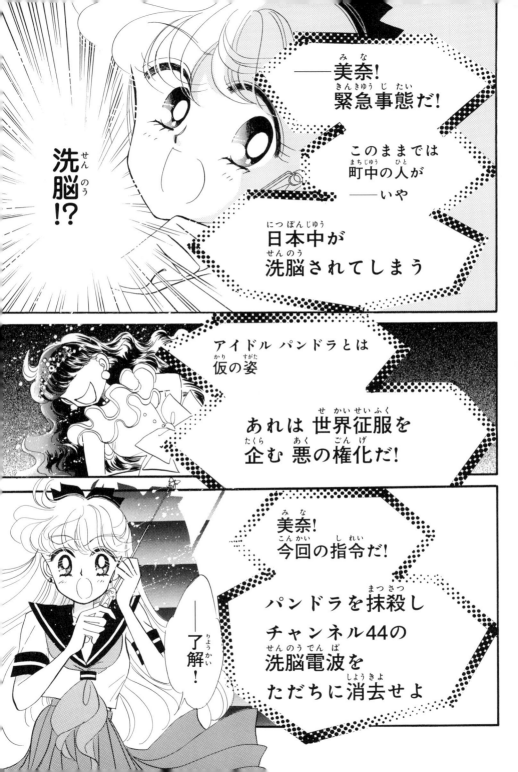

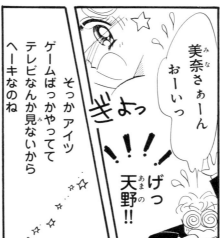

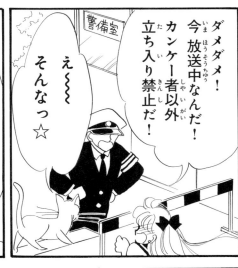
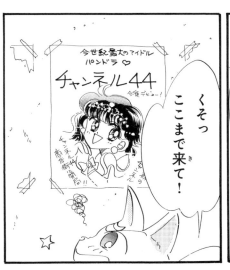
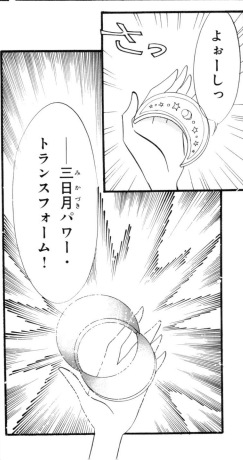
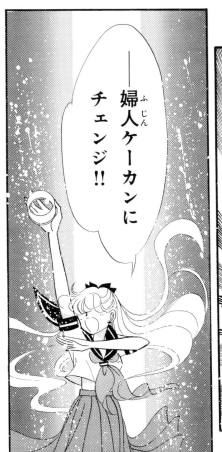

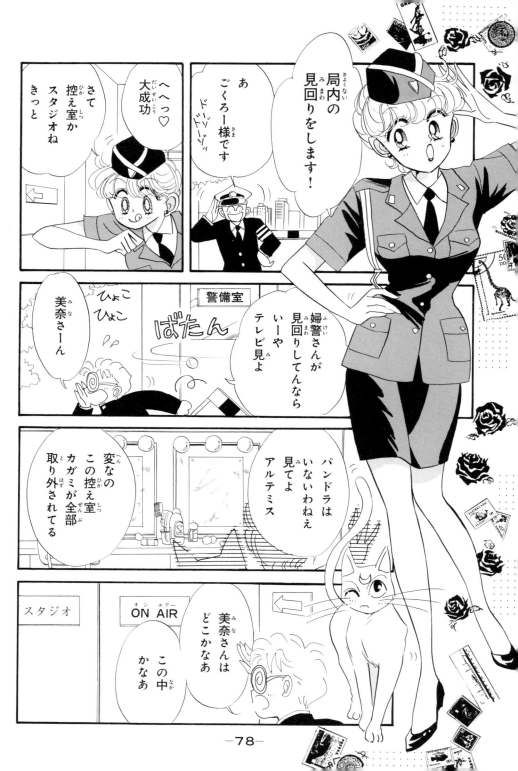

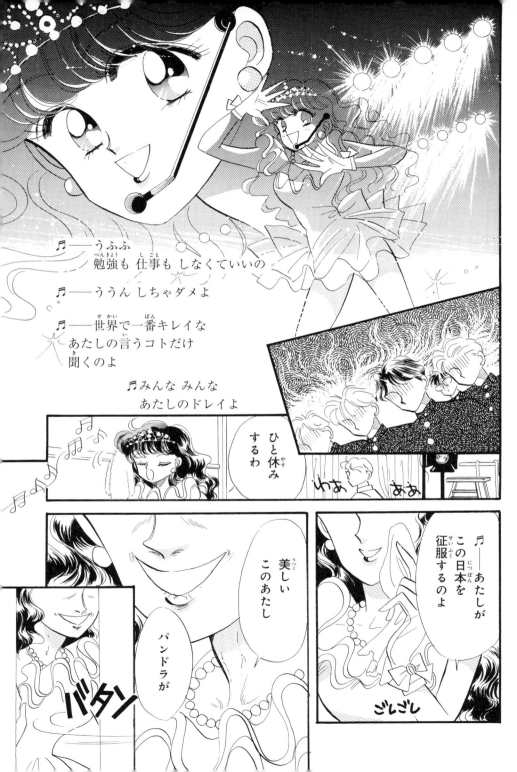

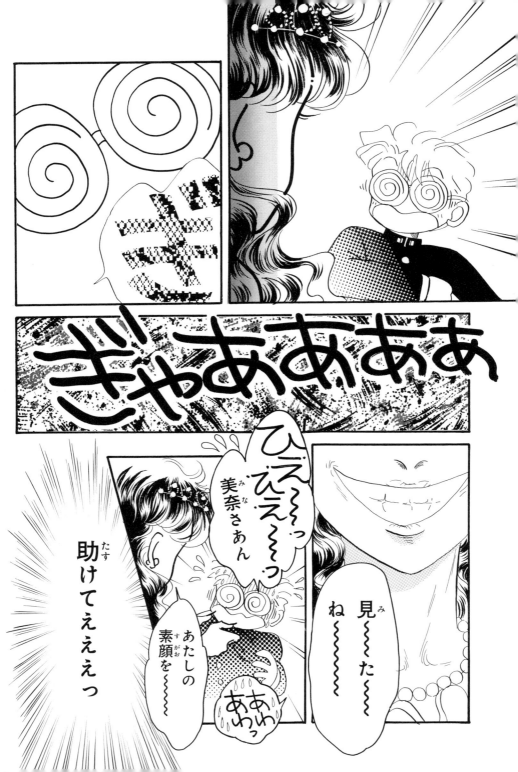

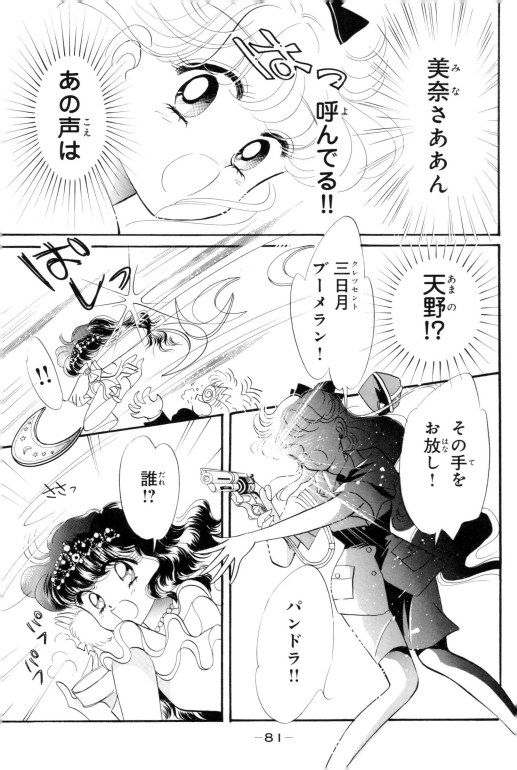

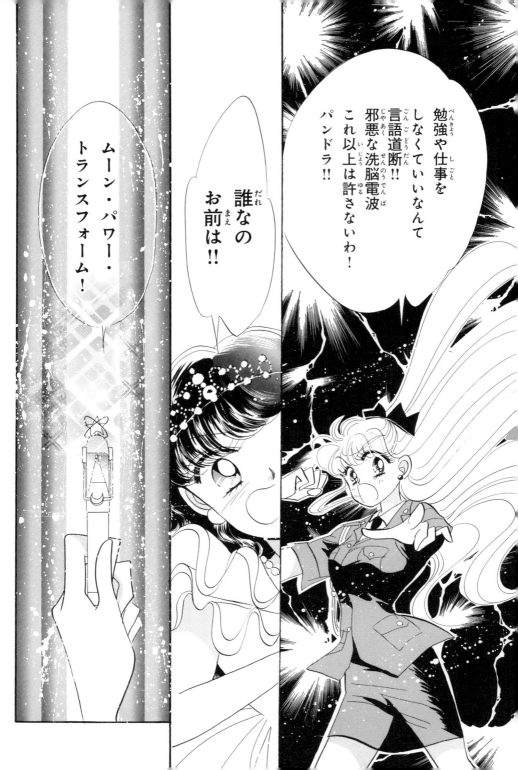

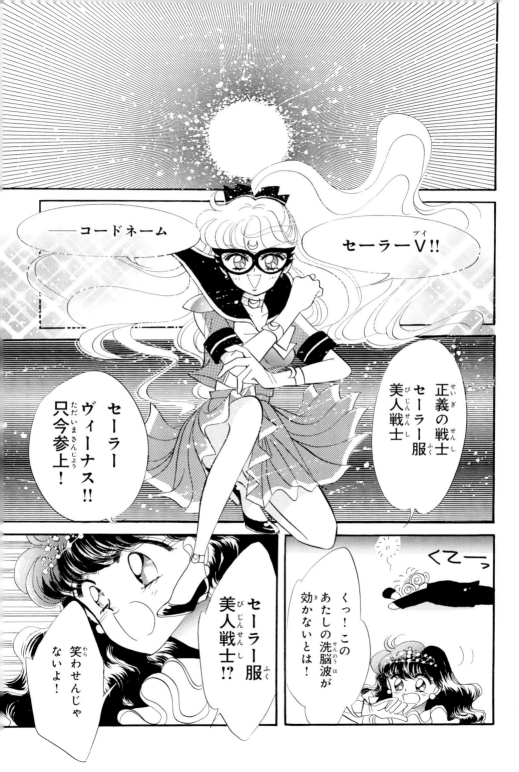

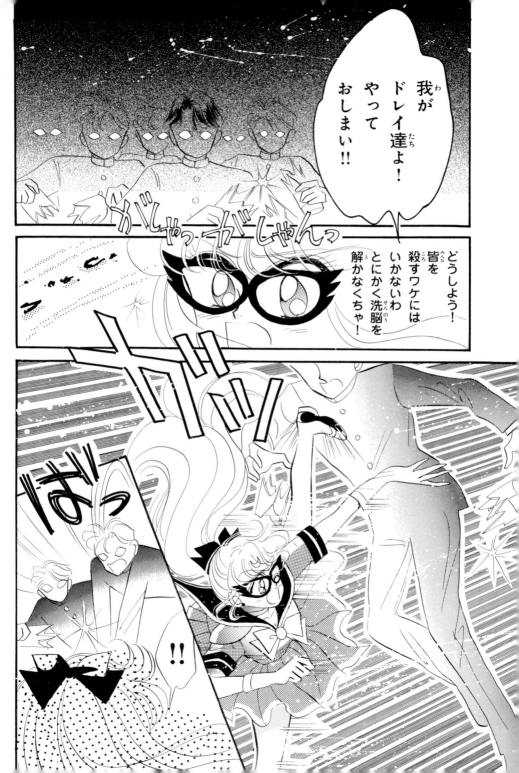

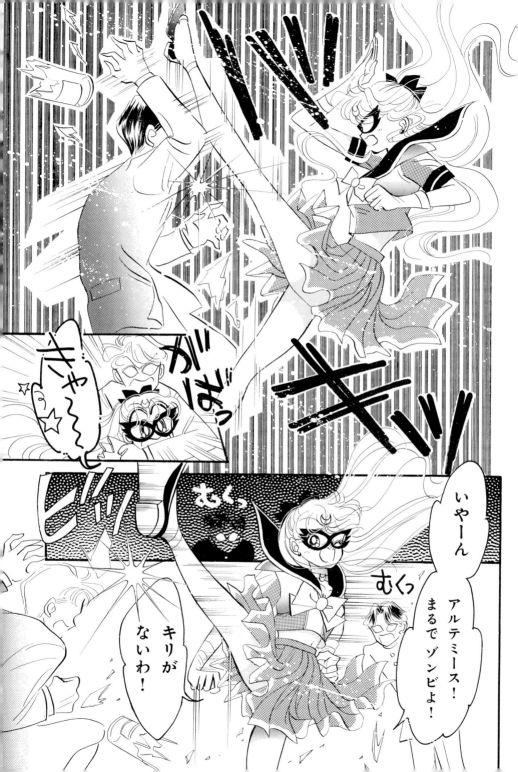

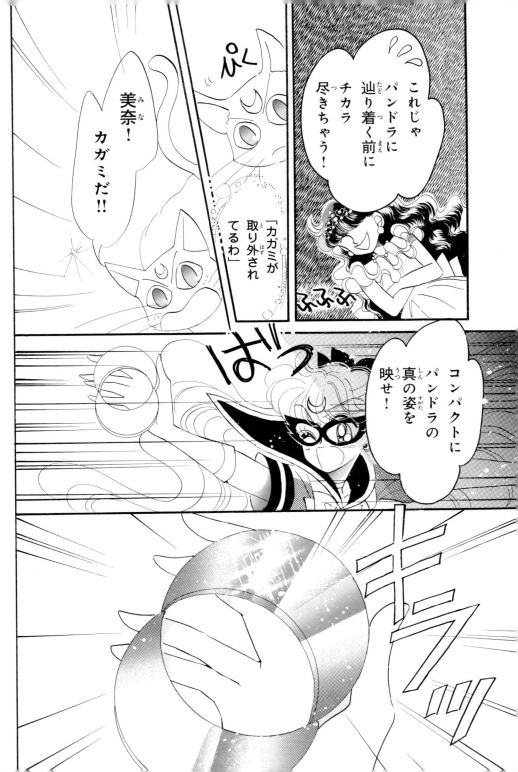

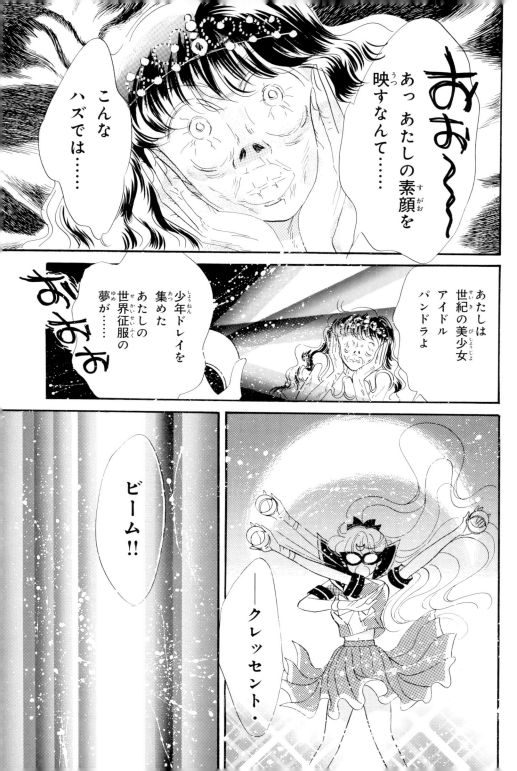

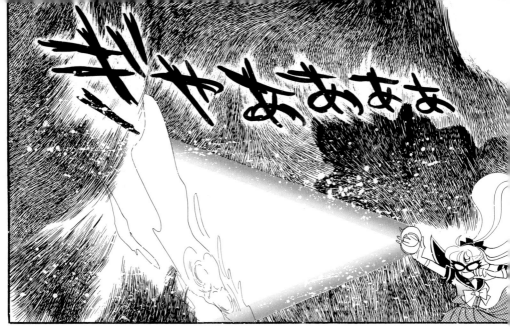

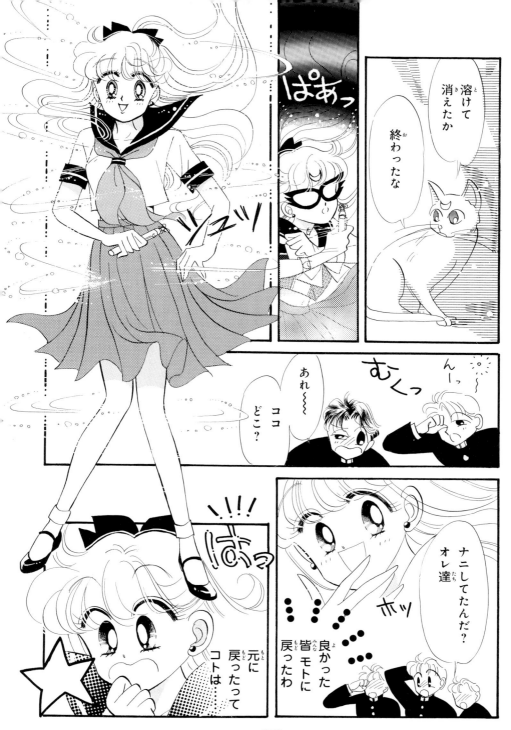

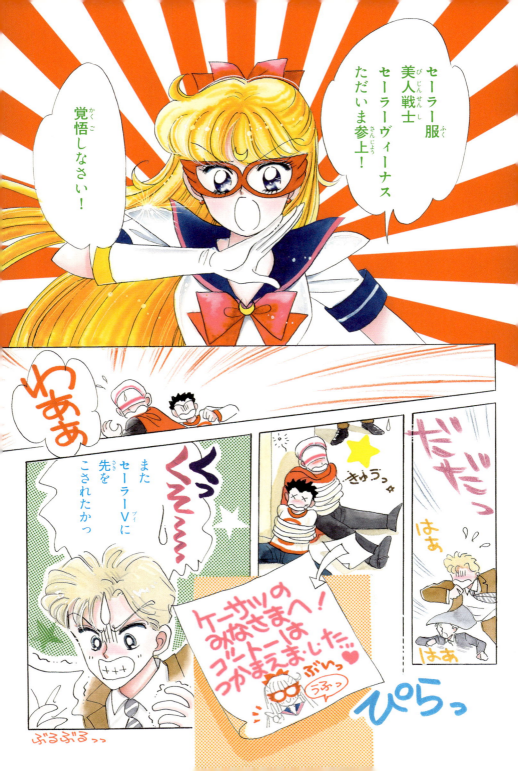

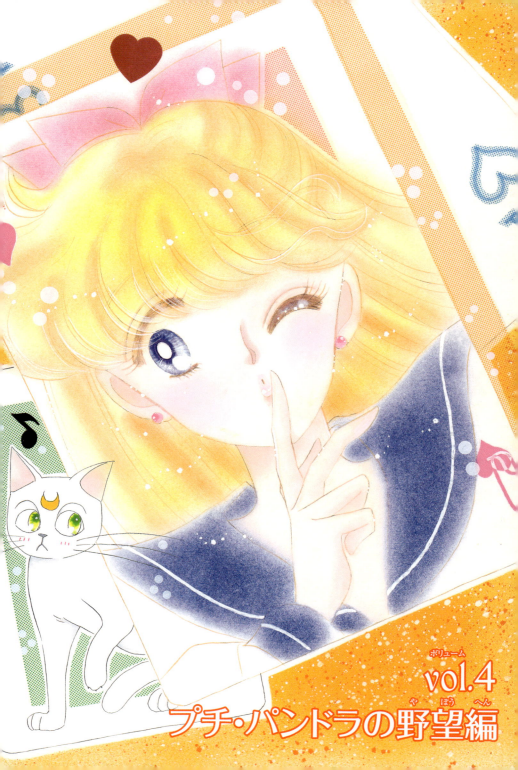

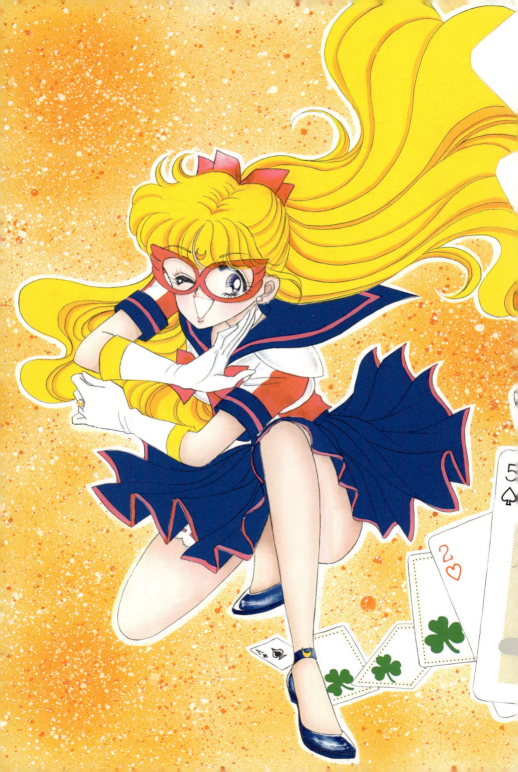

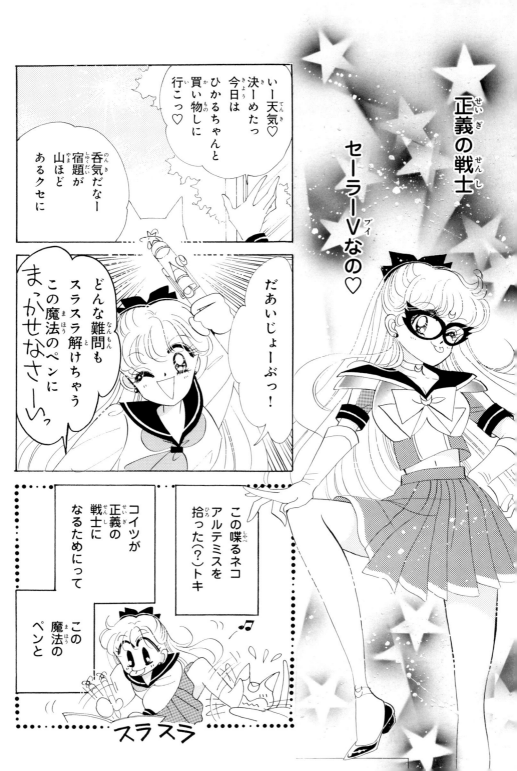

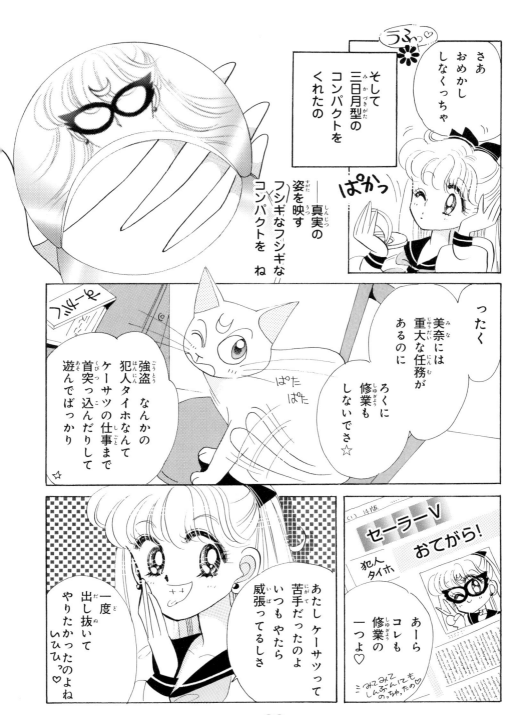

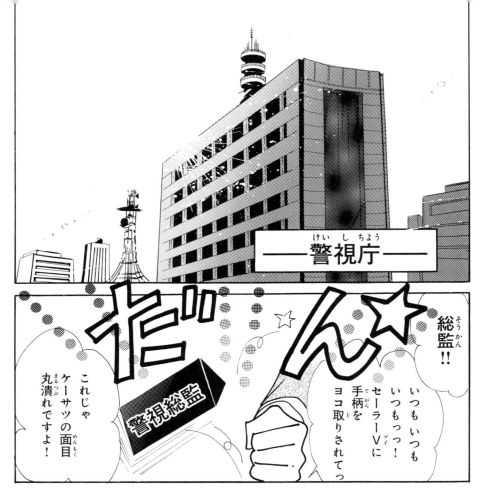

―警視庁―

総監!!

いつもいつもいつもっっ! セーラーVに手柄をヨコ取りされてっ

これじゃケーサツの面目丸潰れですよ!

警視総監

大体セーラーVの正体こそ怪しいっ!

一連のナゾの事件もVが裏で操ってるに決まってますっっ!

間違えないで欲しいわね

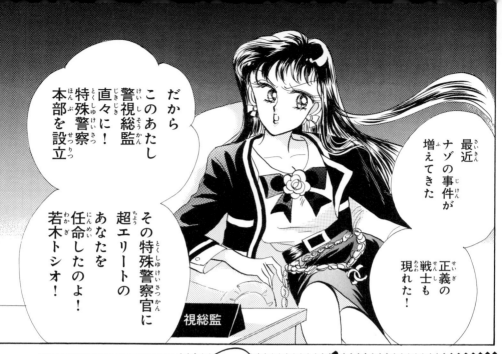
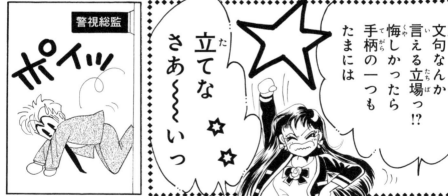

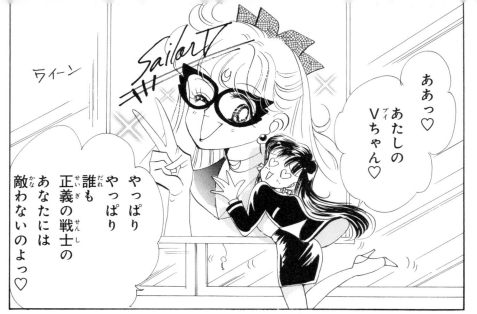

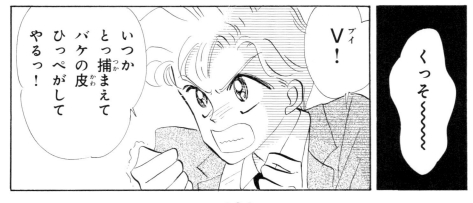

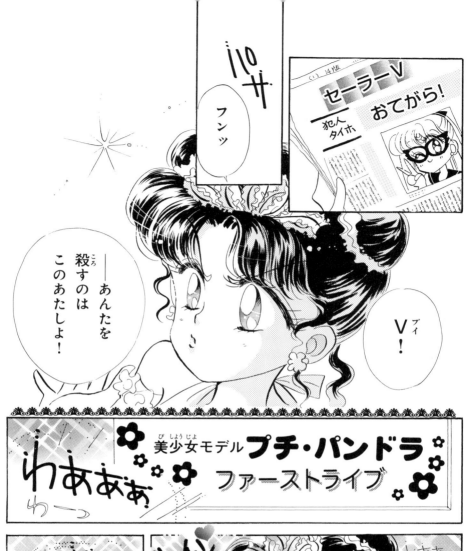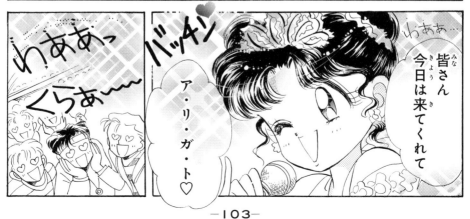

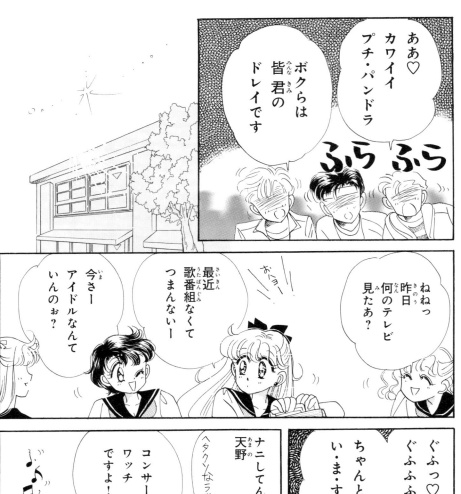

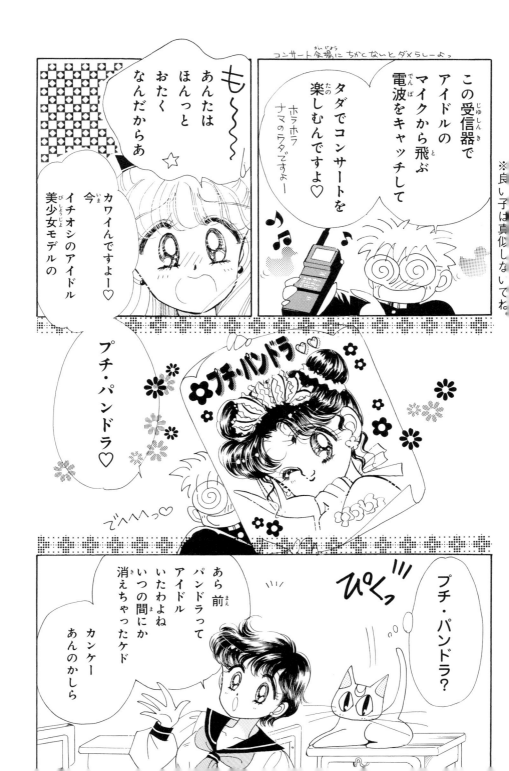

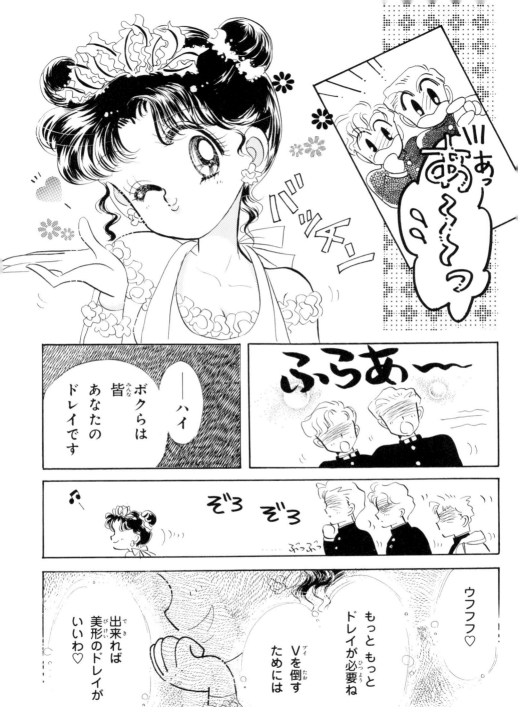

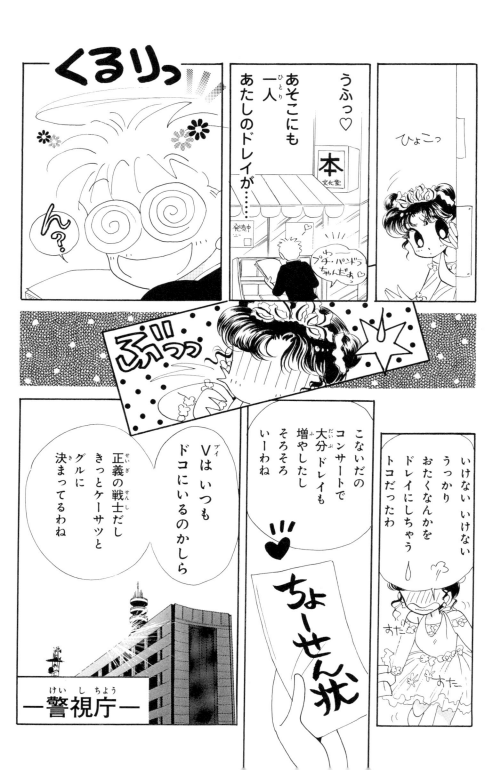

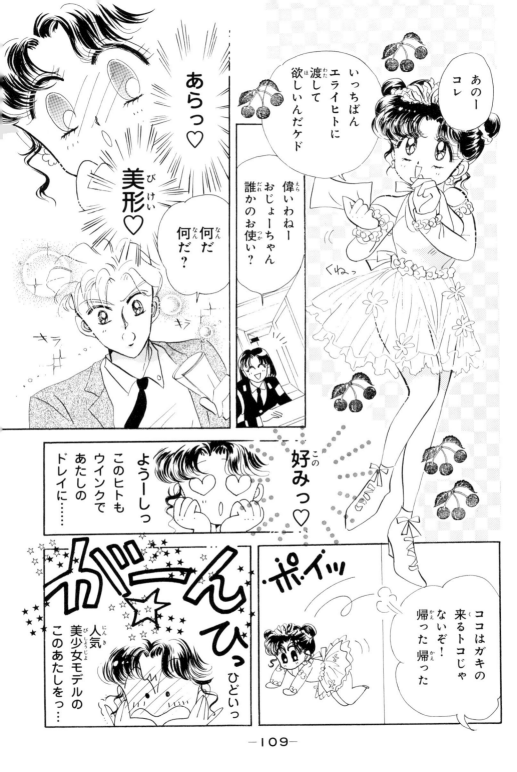

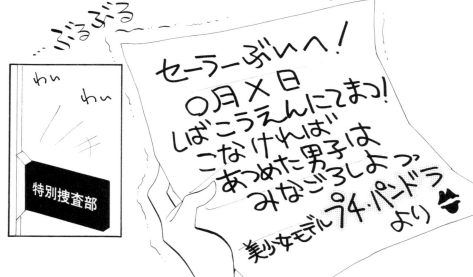

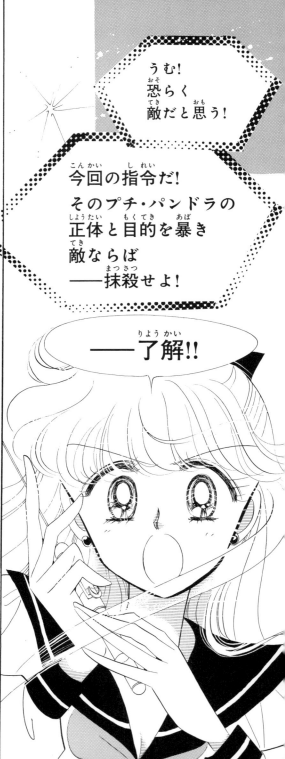

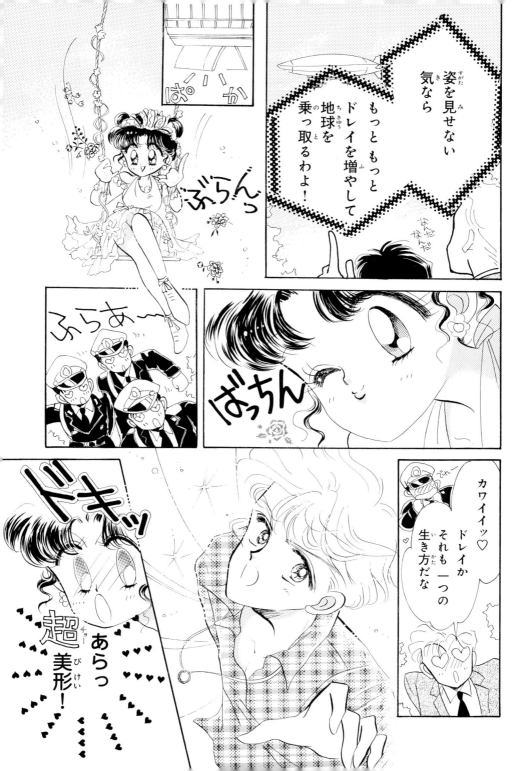

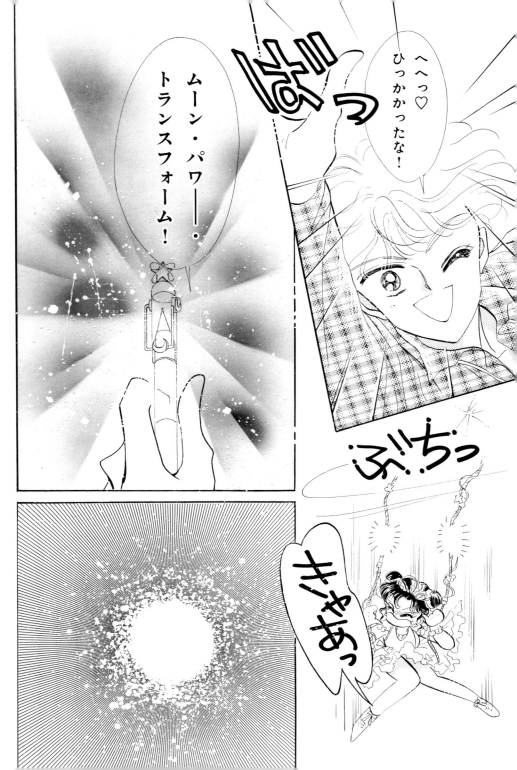

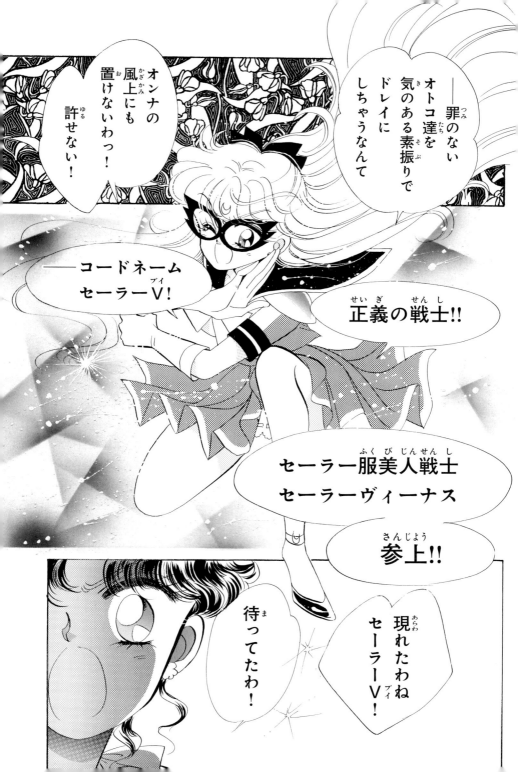

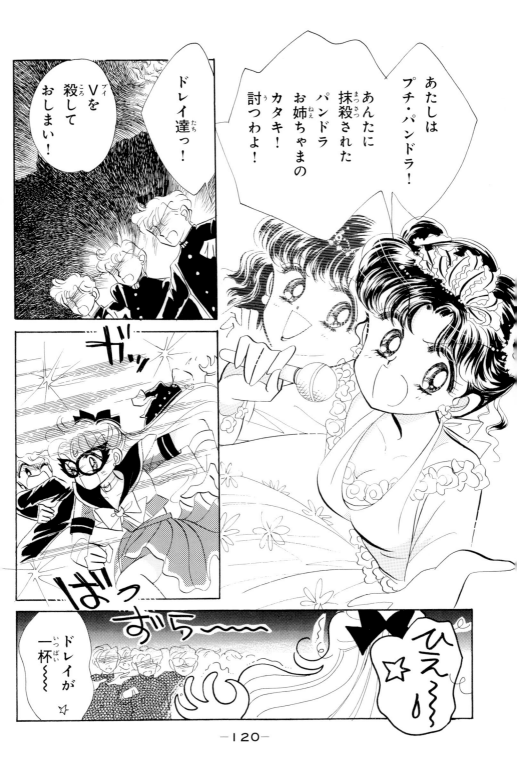

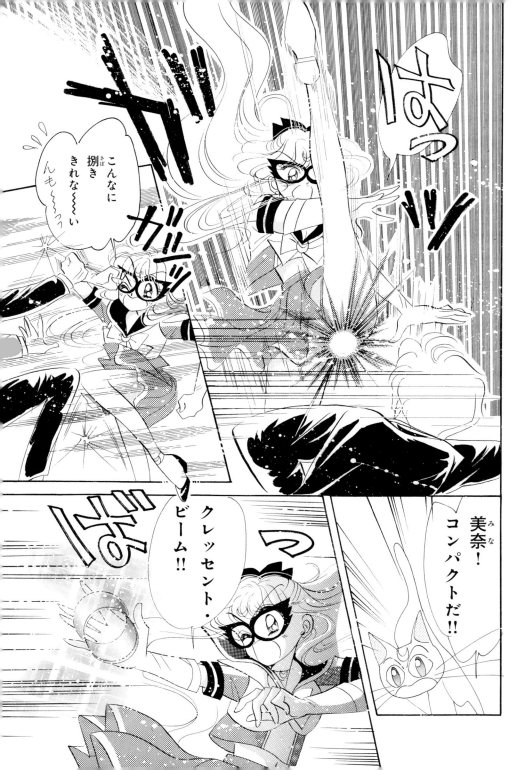

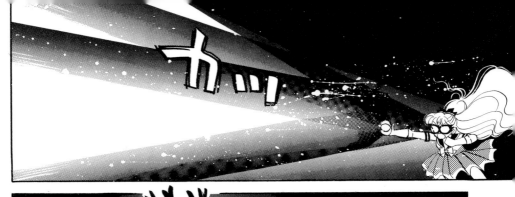
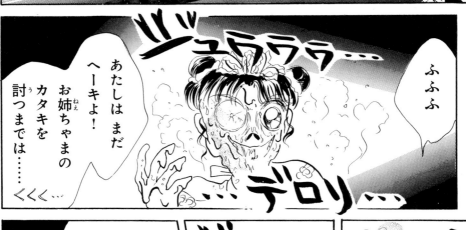
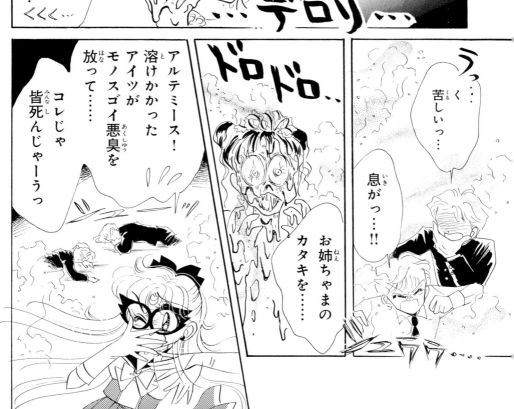

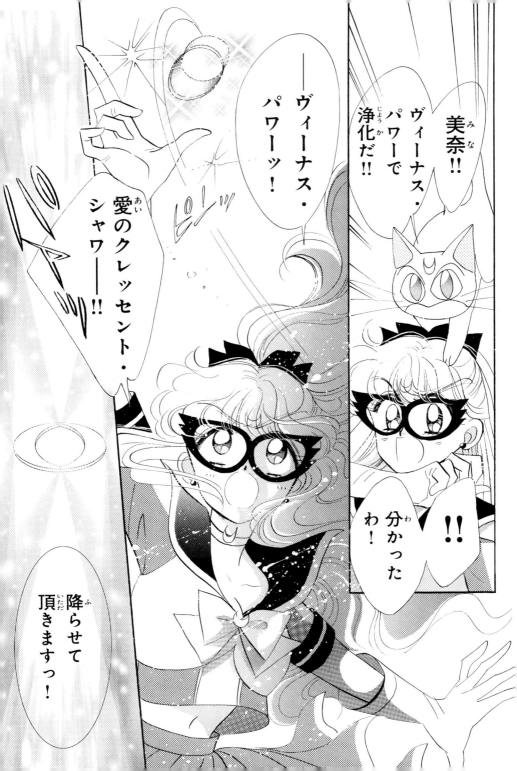

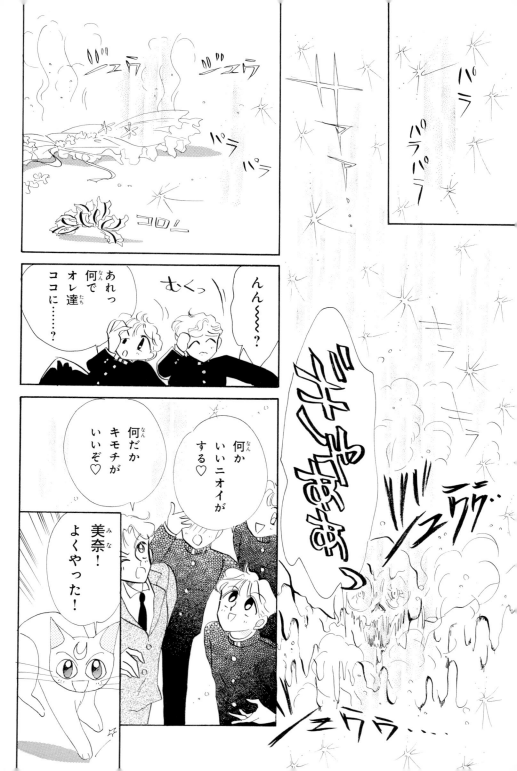

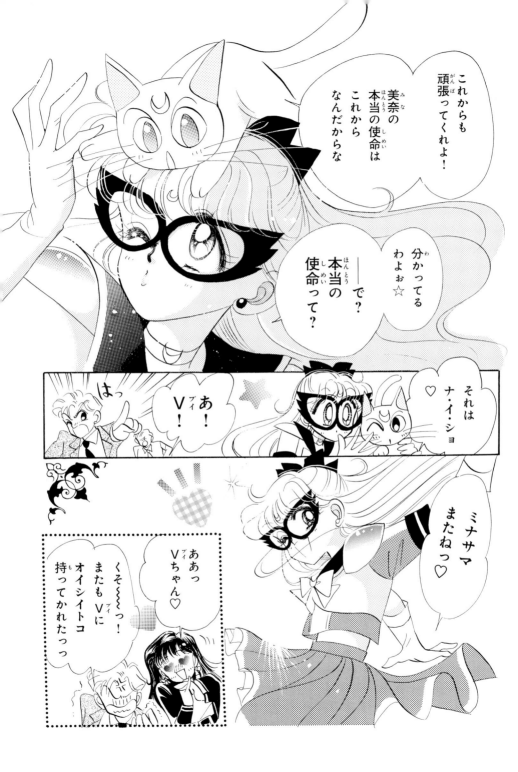

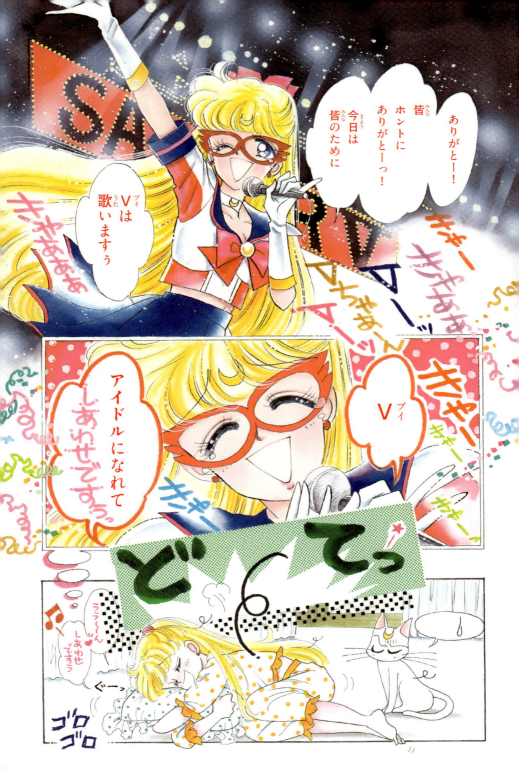

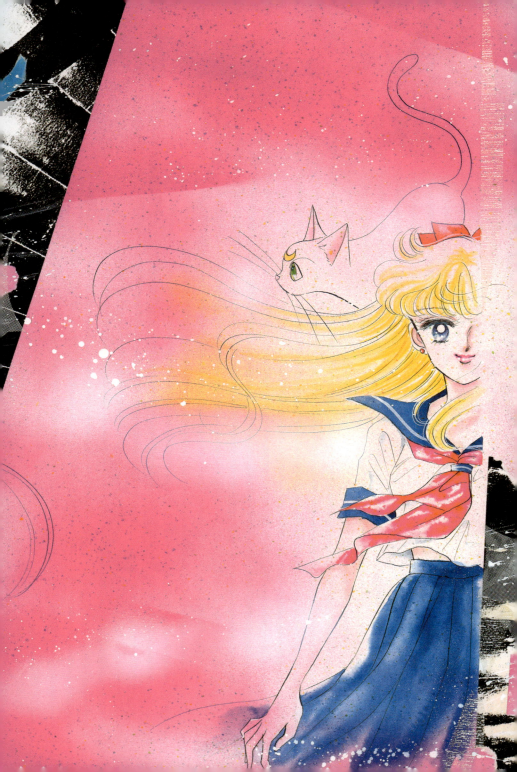

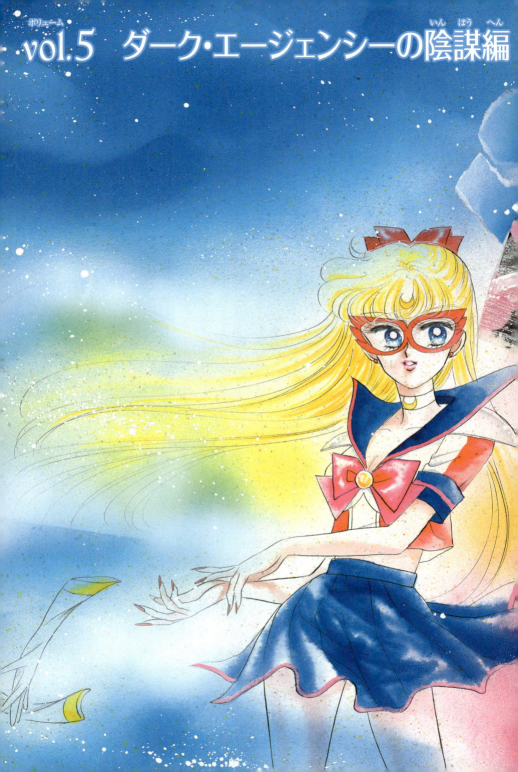

vol.5 ダーク・エージェンシーの陰謀編

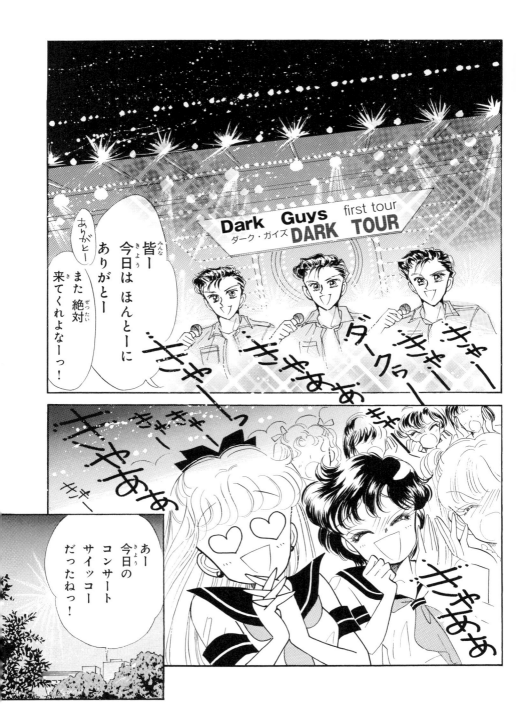

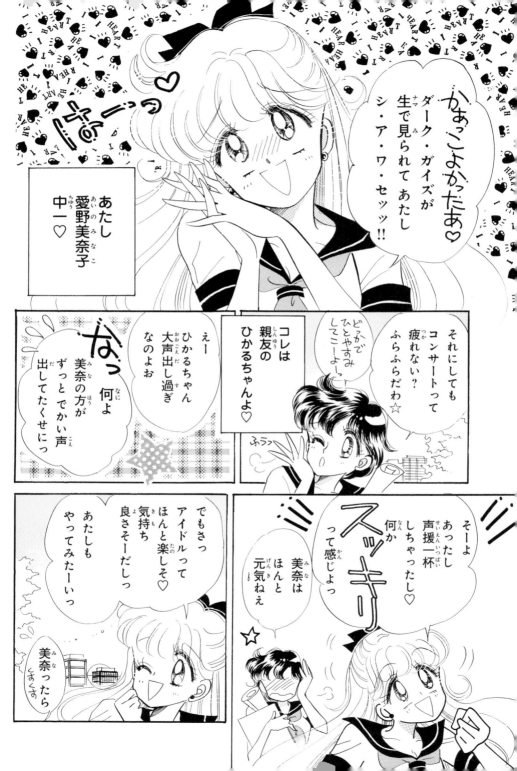

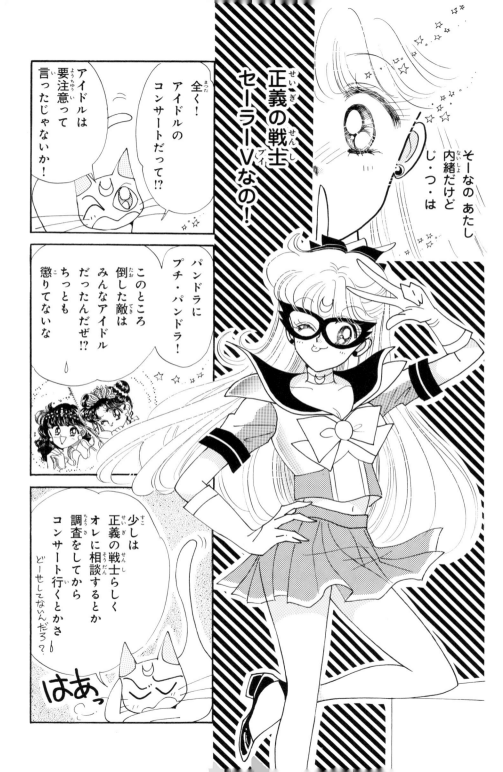

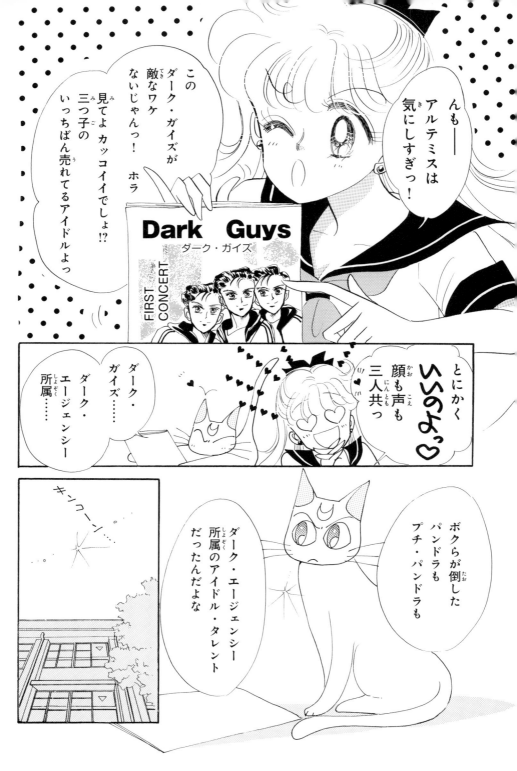

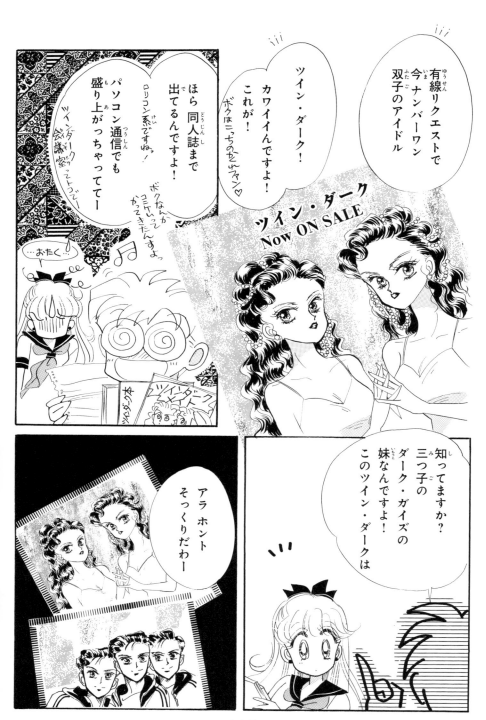

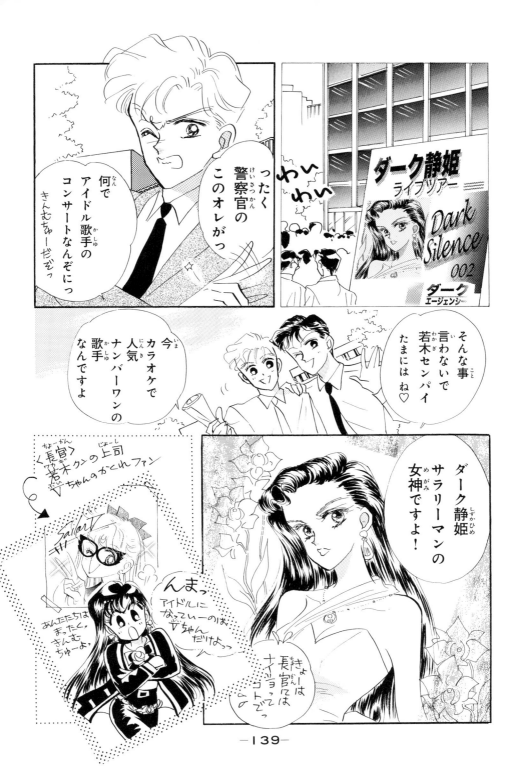

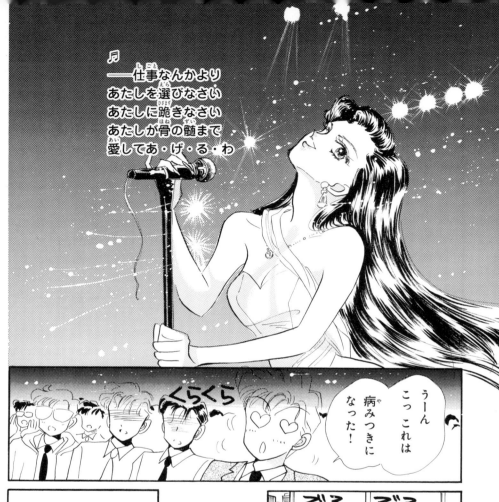

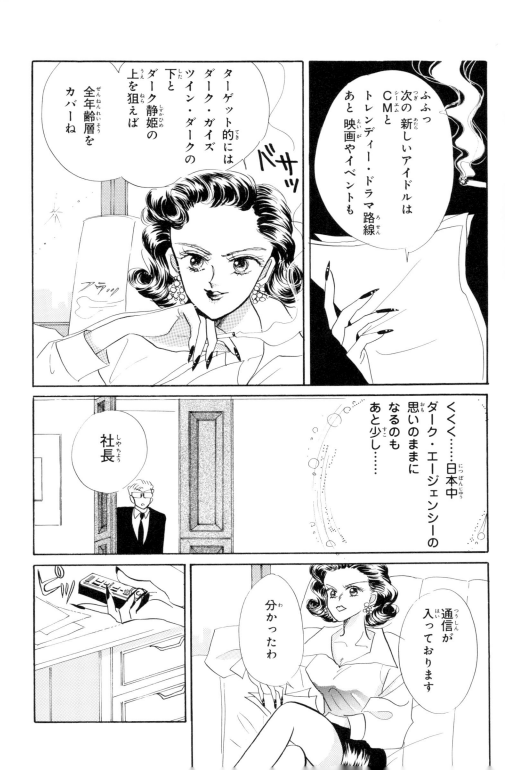

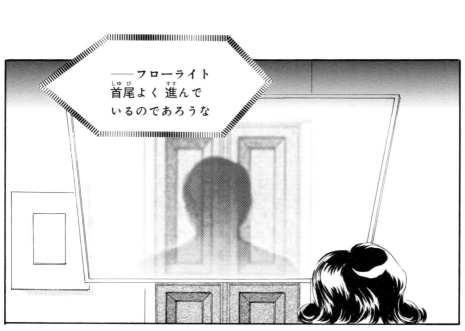

――フローライト
首尾よく進んで
いるのであろうな

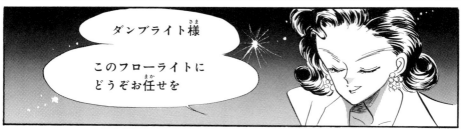

ダンブライト様

このフローライトに
どうぞお任せを

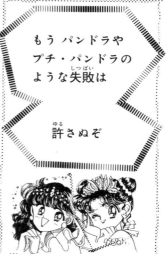

もうパンドラや
プチ・パンドラの
ような失敗は

許さぬぞ

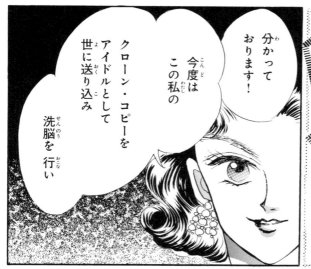

分かって
おります！

今度は
この私の

クローン・コピーを
アイドルとして
世に送り込み

洗脳を行い

エナジーを大量に
吸い取り
人間を
滅亡させてみせますわ!

アイドル
タレント

人々を
洗脳するには
最高の手段だわ

エナジーは
山ほど 吸い取れるし

お金は
バカスカ入るし

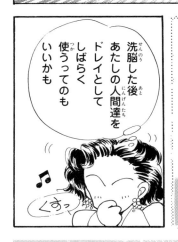

洗脳した後
あたしの人間達を
ドレイとして
しばらく
使うってのも
いいかも

そして この日本中……いえ
この地球全土を

我々が
　　　支配するのよ!!

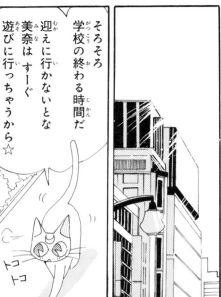
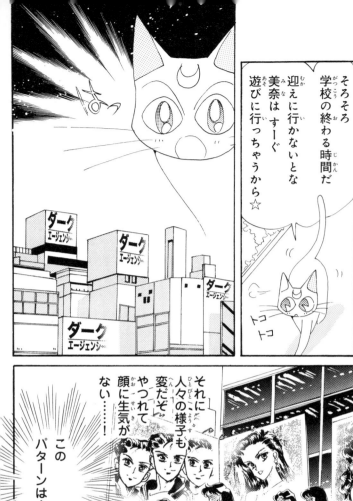

そろそろ学校の終わる時間だ
迎えに行かないとな
美奈は すーぐ遊びに行っちゃうから☆

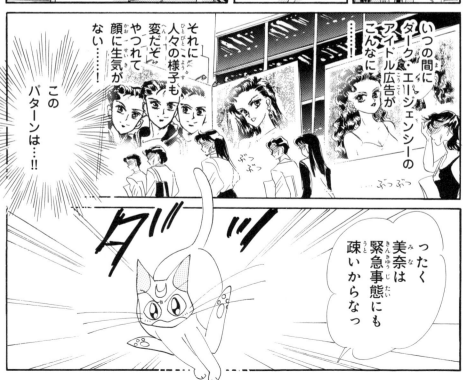

いつの間にダーク・エージェンシーのアイドル広告がこんなに……！

それに人々の様子も変だぞ
やつれて顔に生気がない……！

このパターンは…！！

美奈は緊急事態にも疎いからなっ

ったく

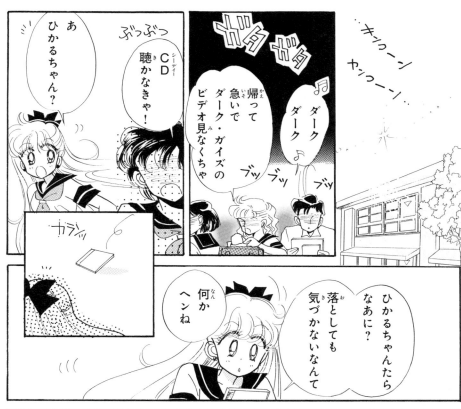
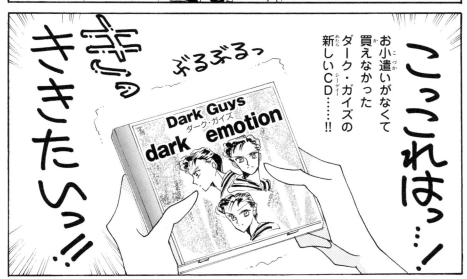

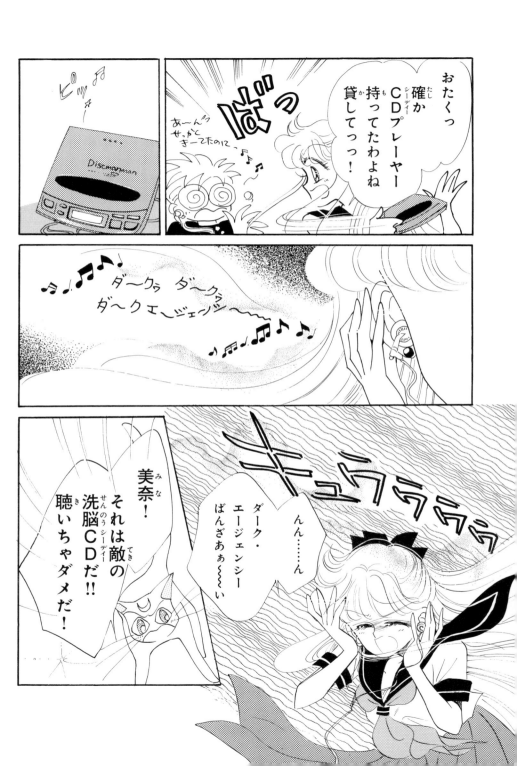

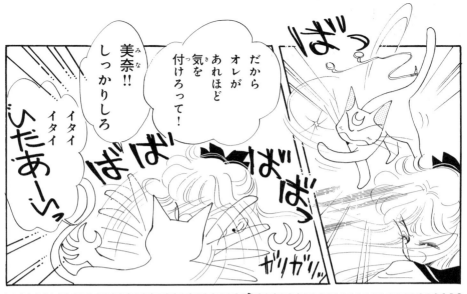

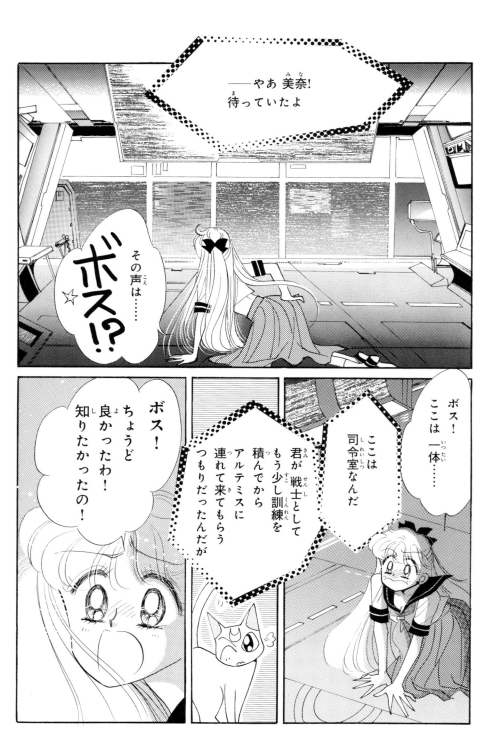

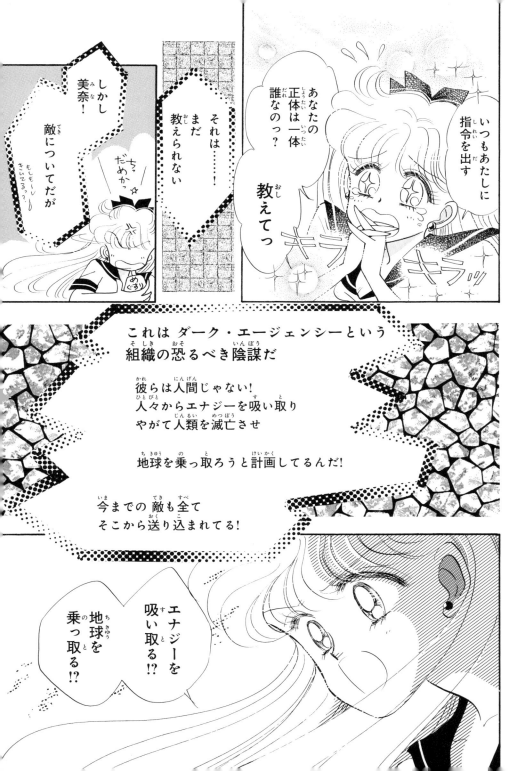

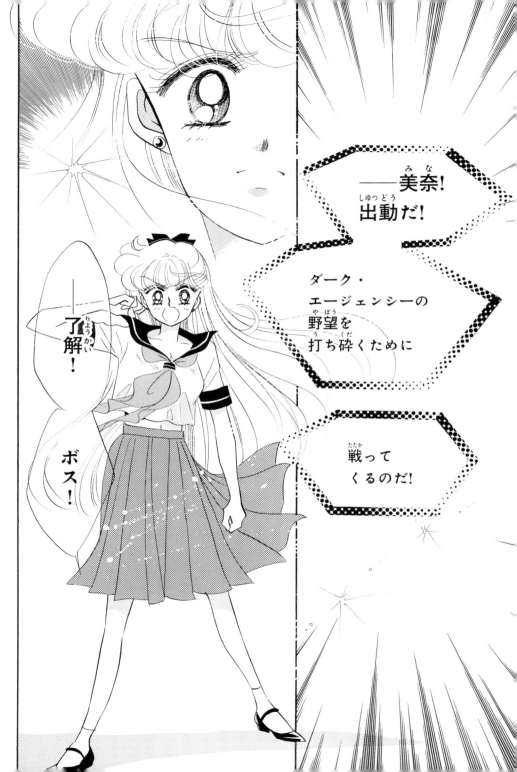

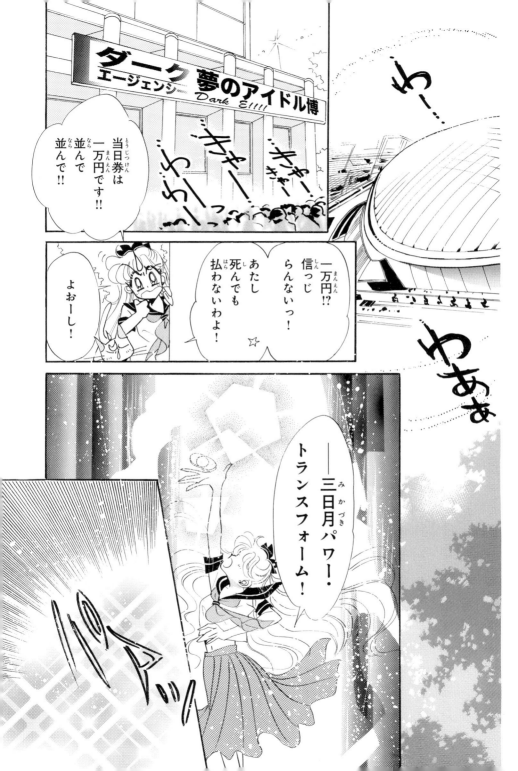

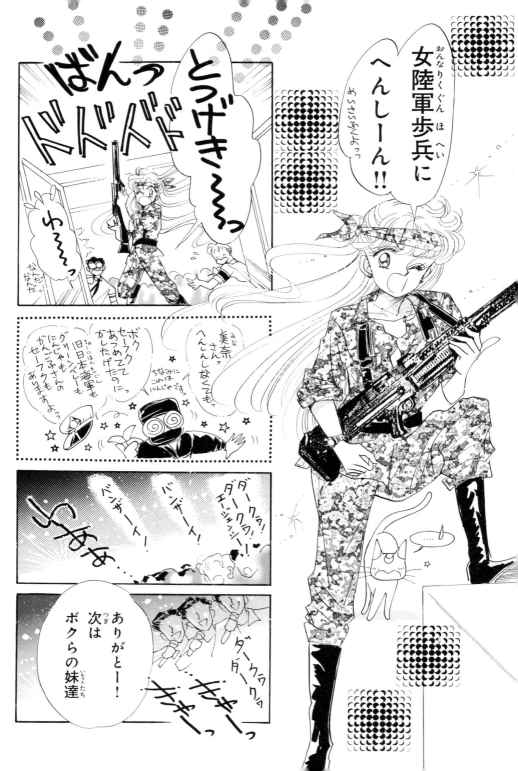

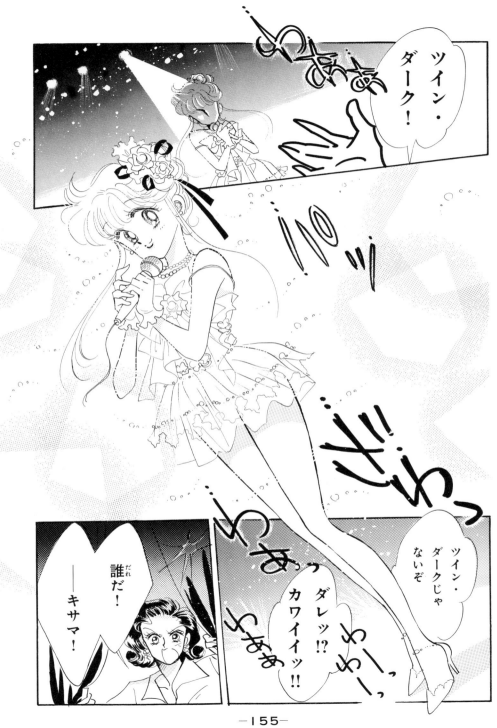

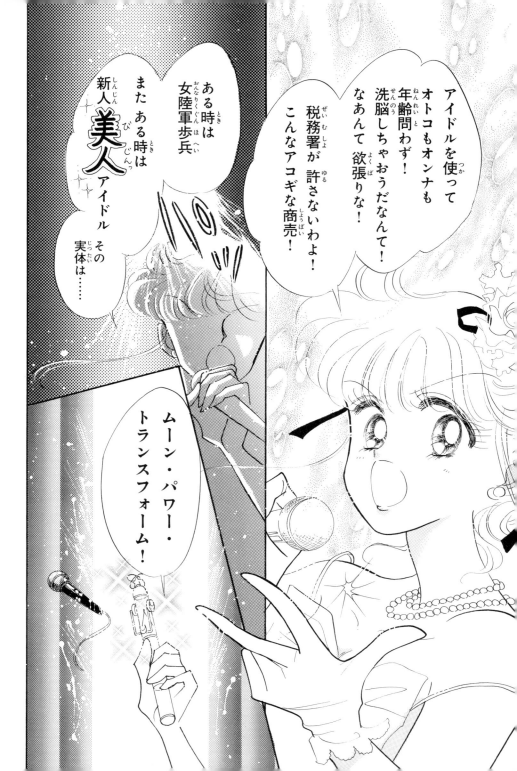

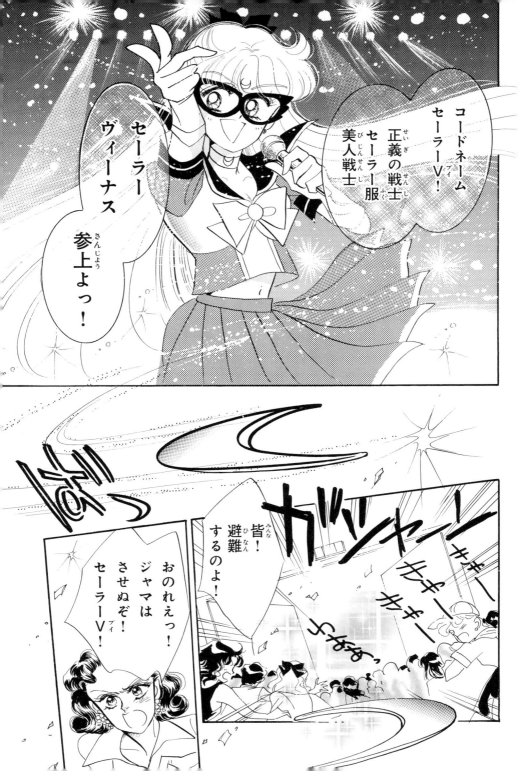

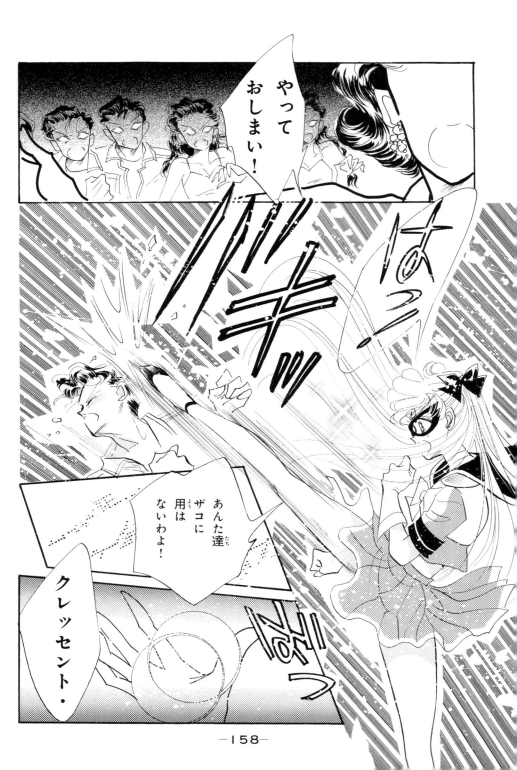

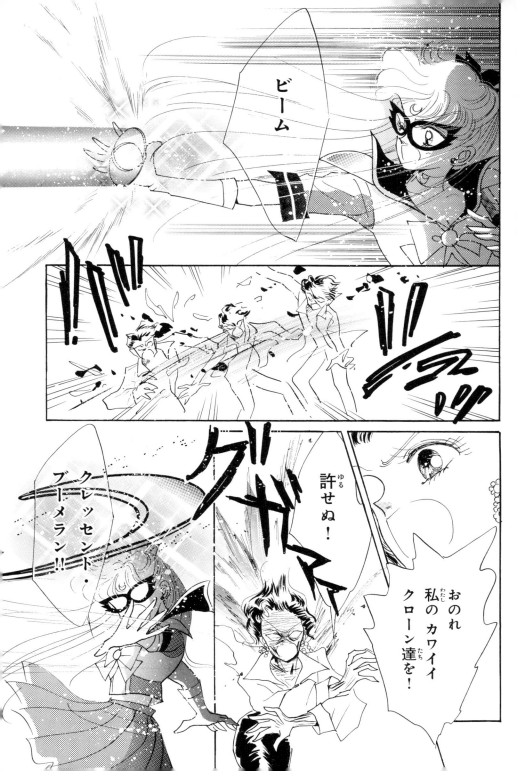

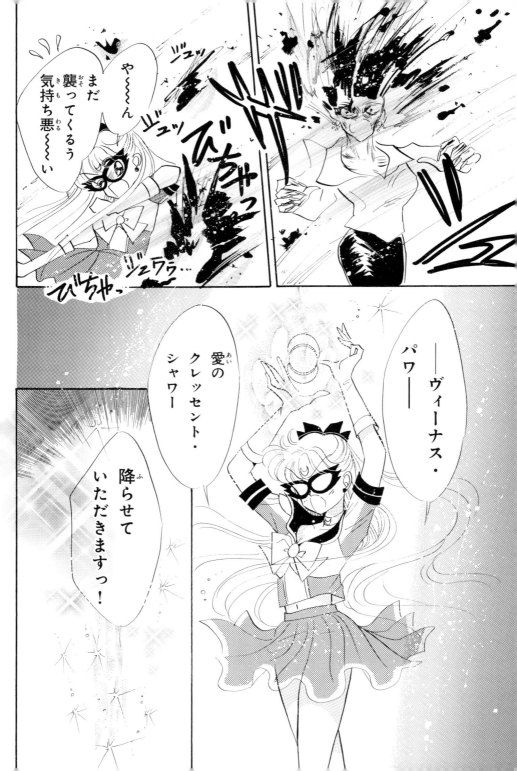

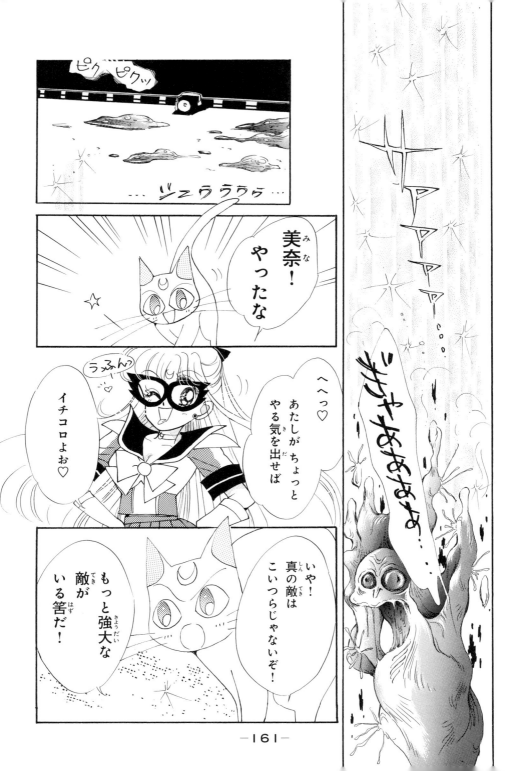

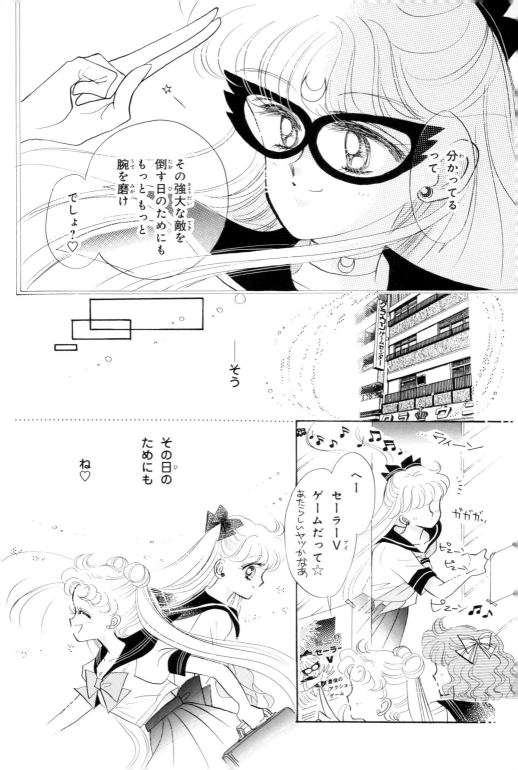

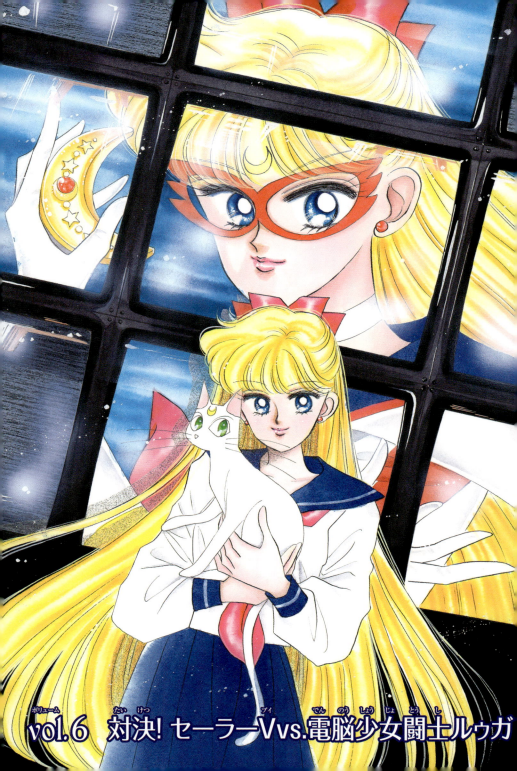

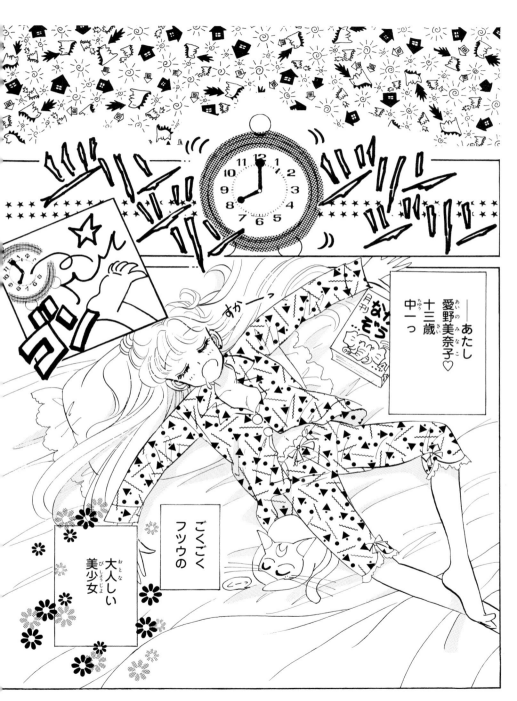

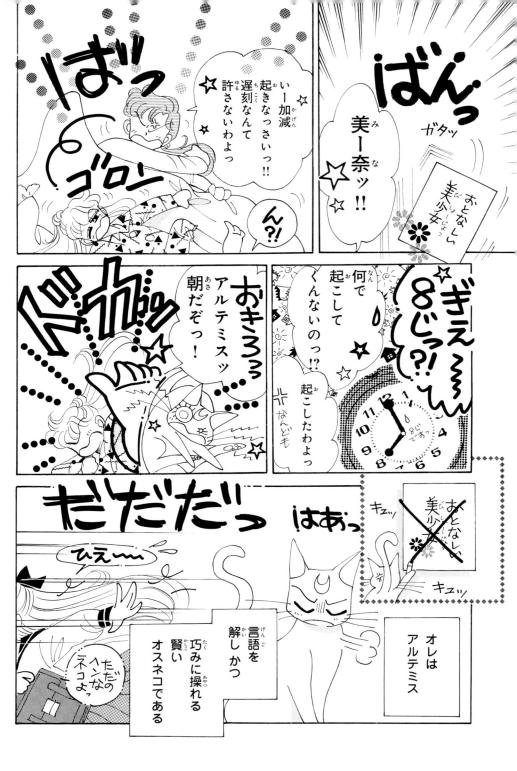

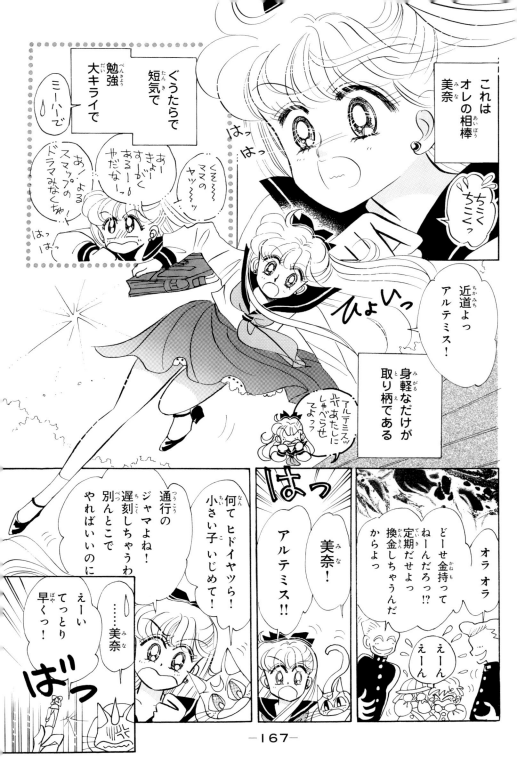

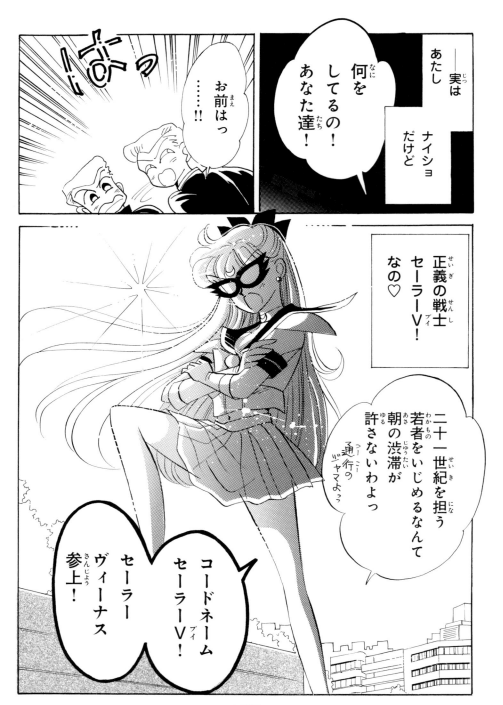

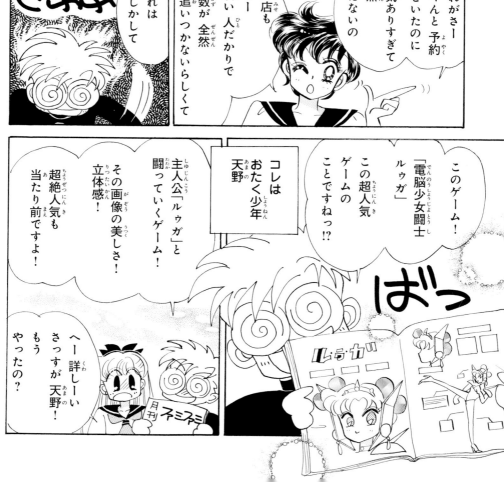

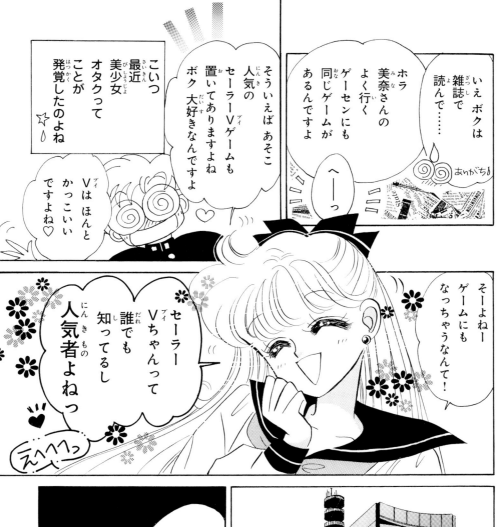
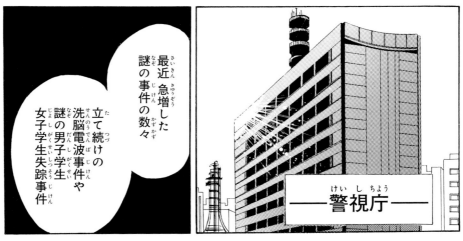

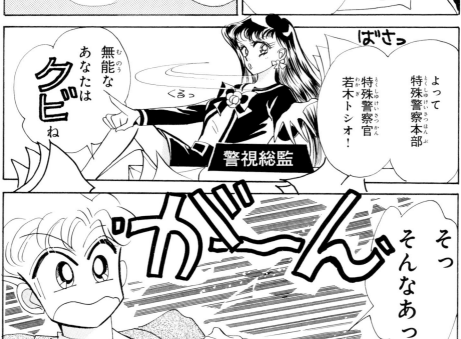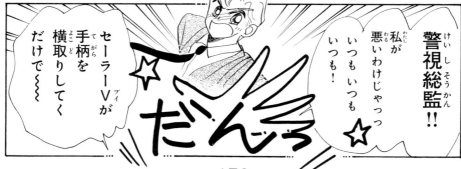

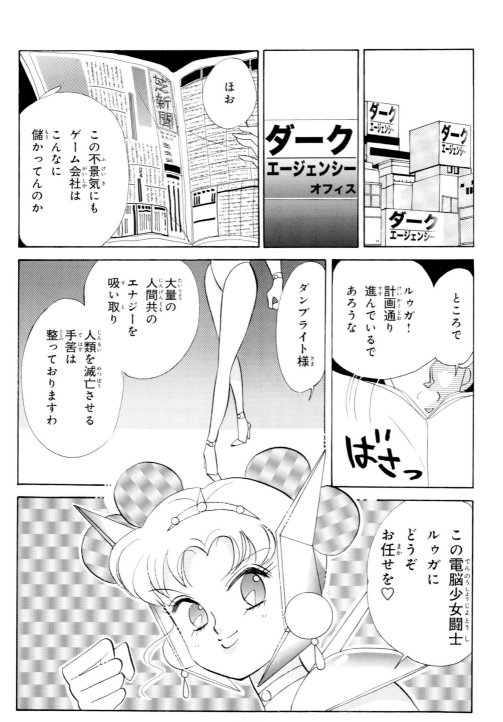

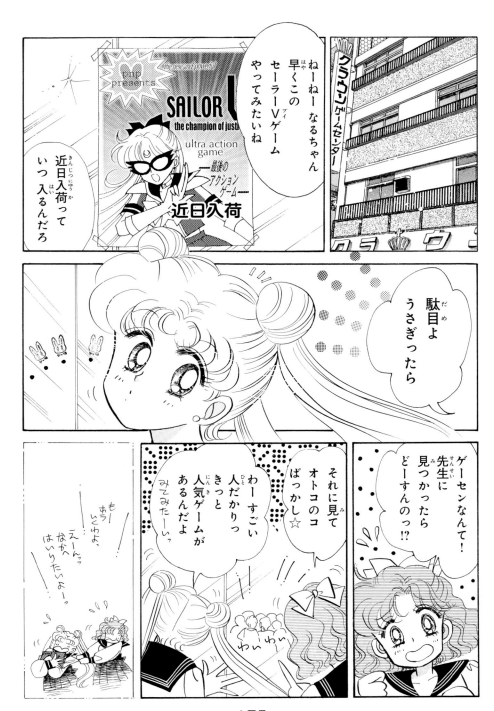

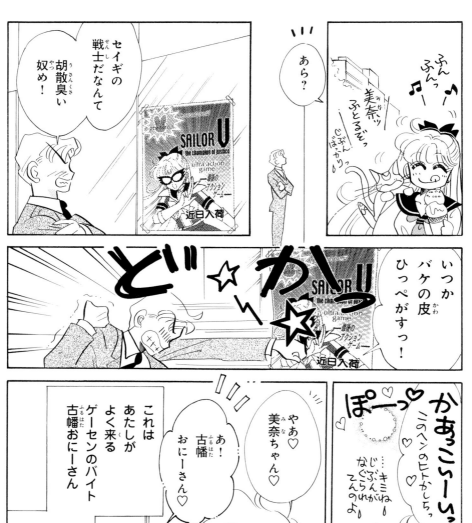
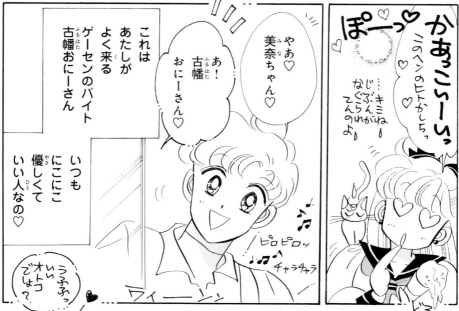

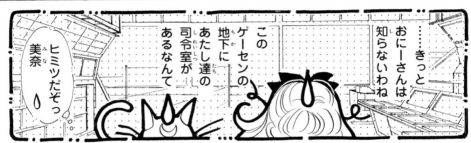

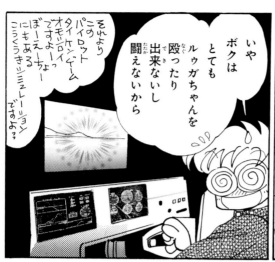

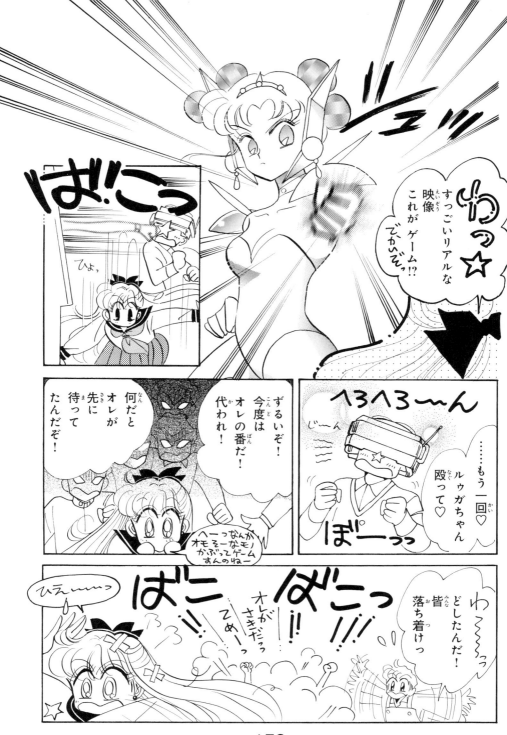

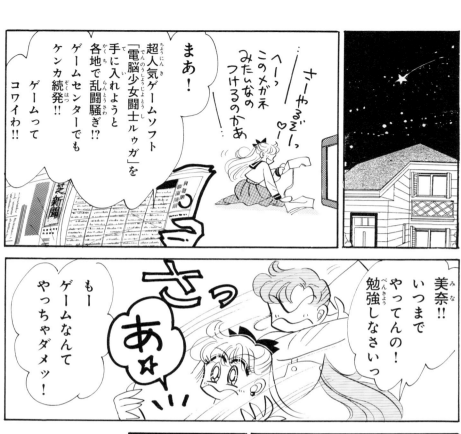

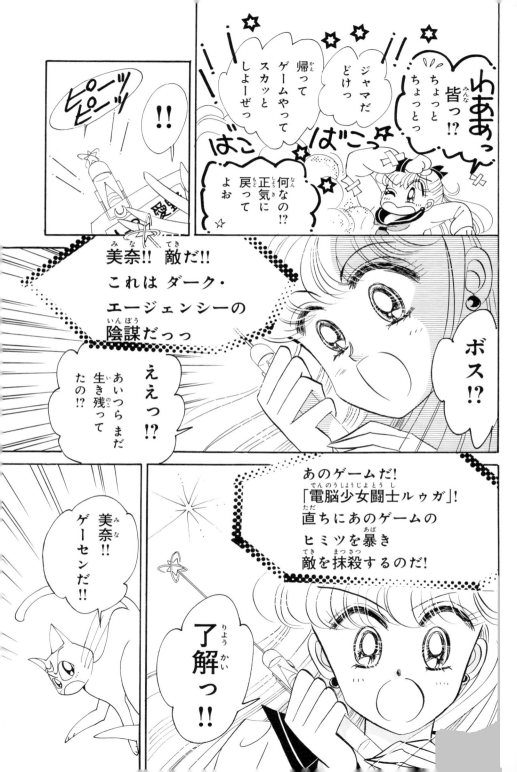

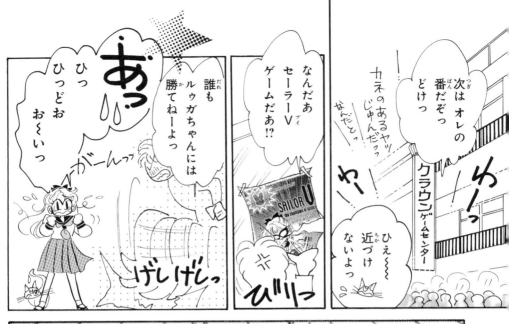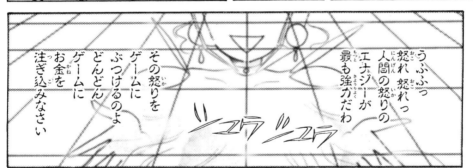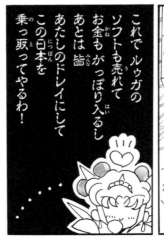

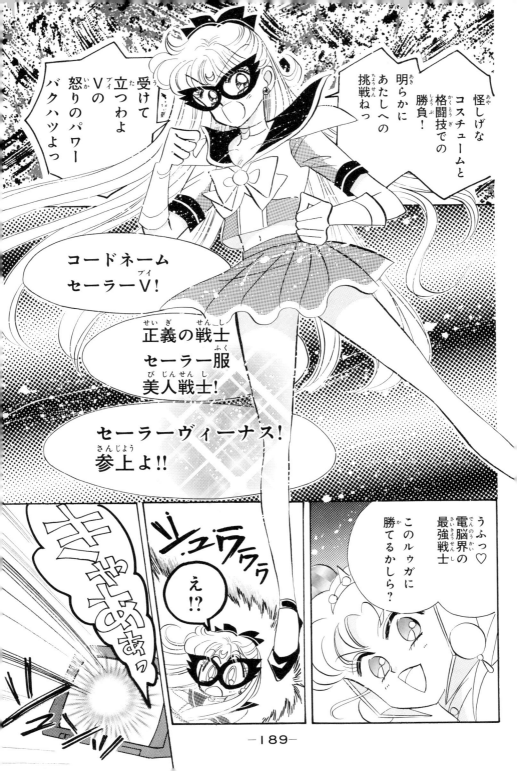

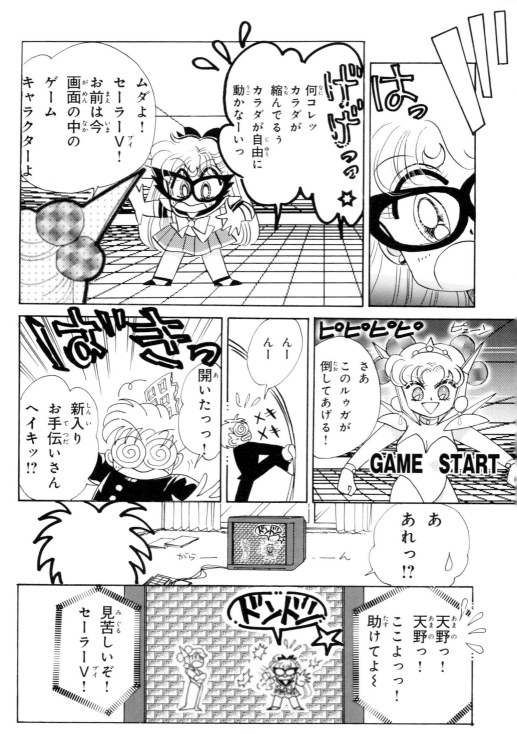

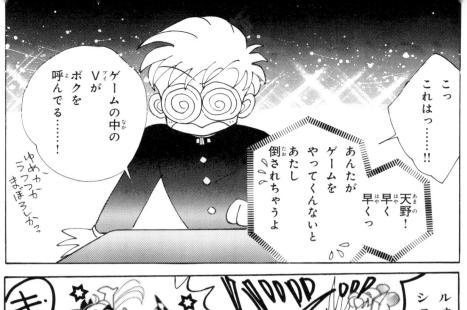

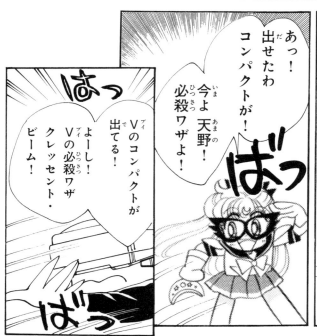

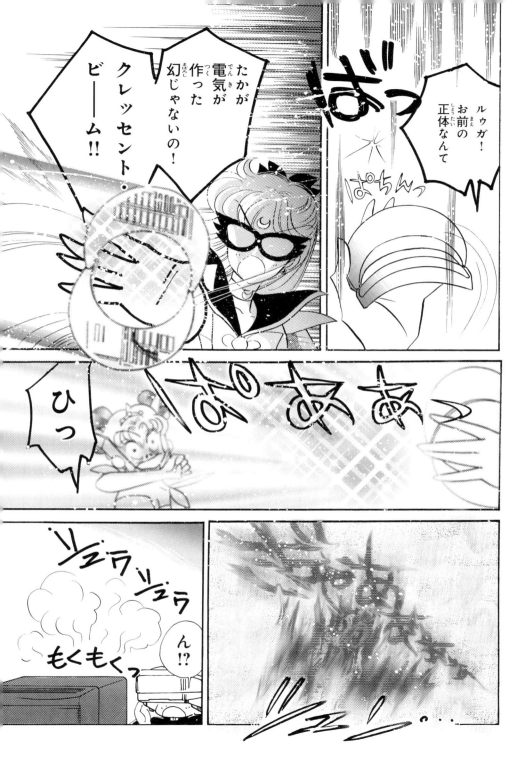

vol.7 セーラーVバカンス編
──ハワイへの野望!

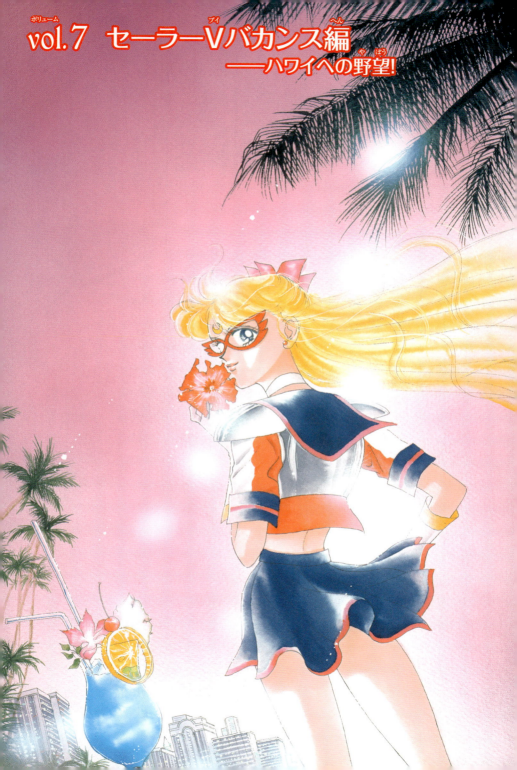

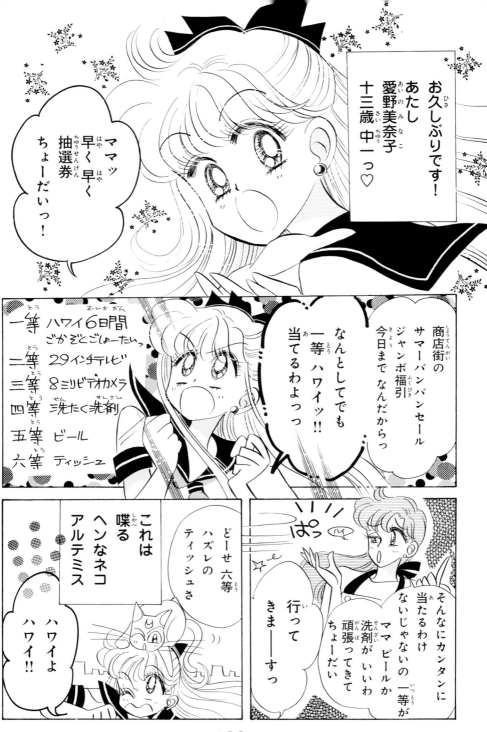

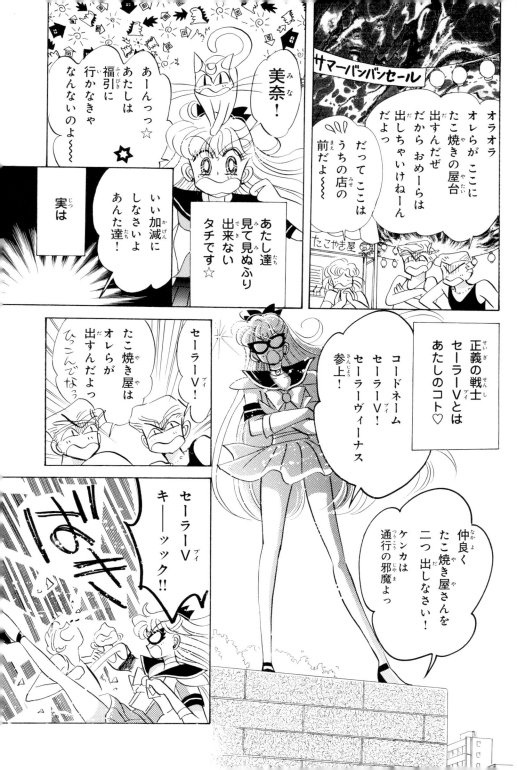

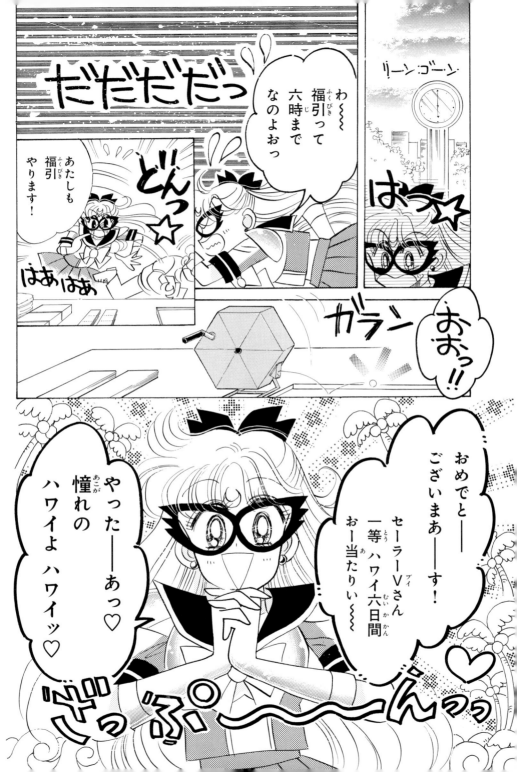

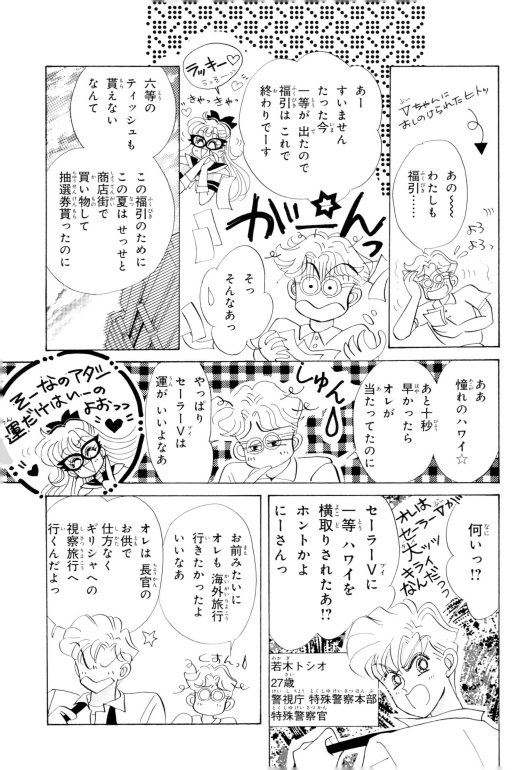

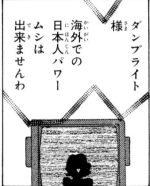

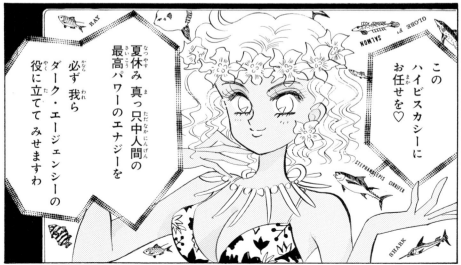

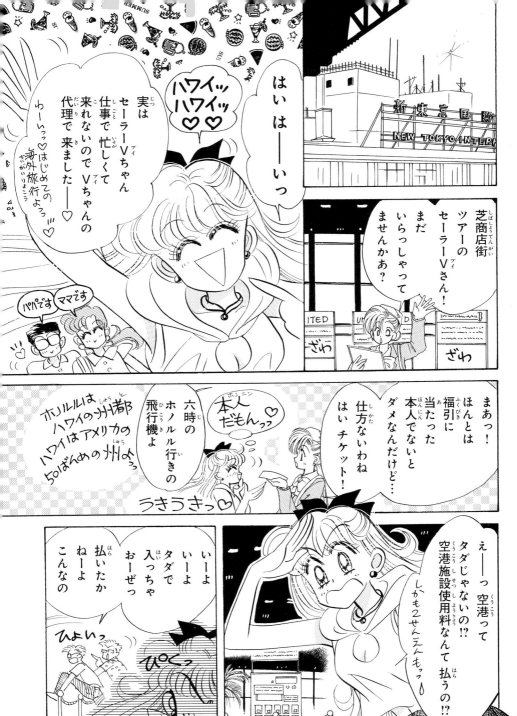

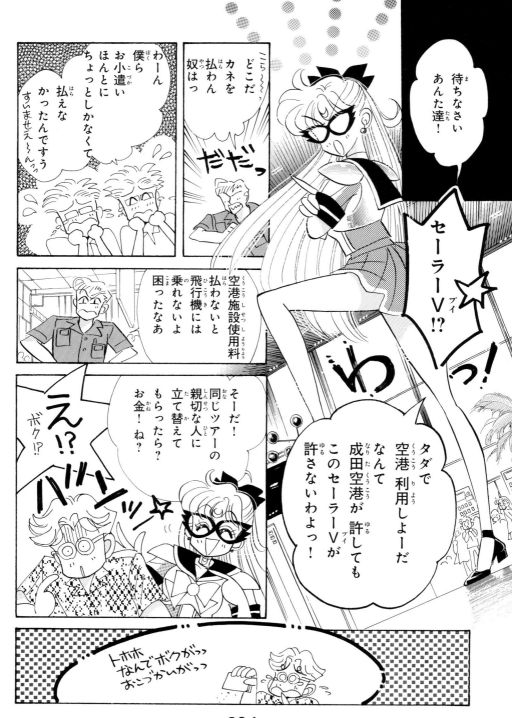

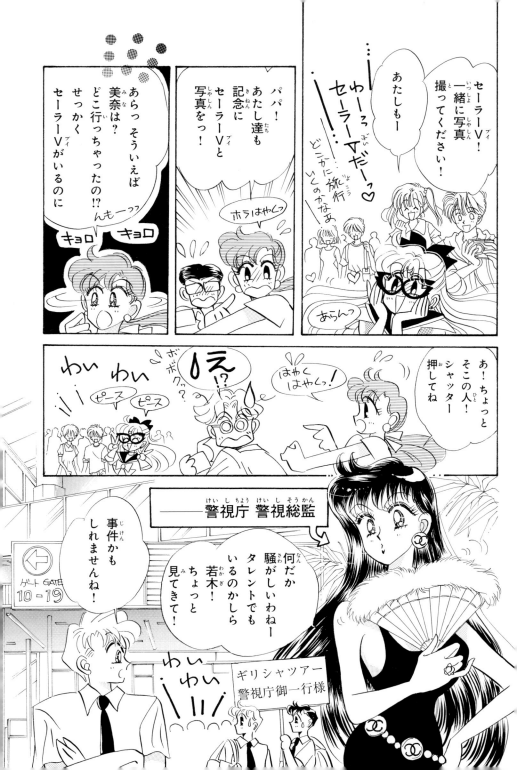

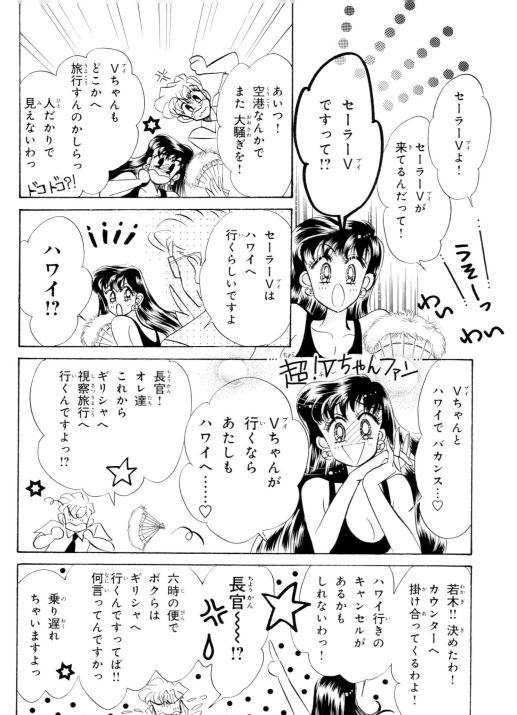

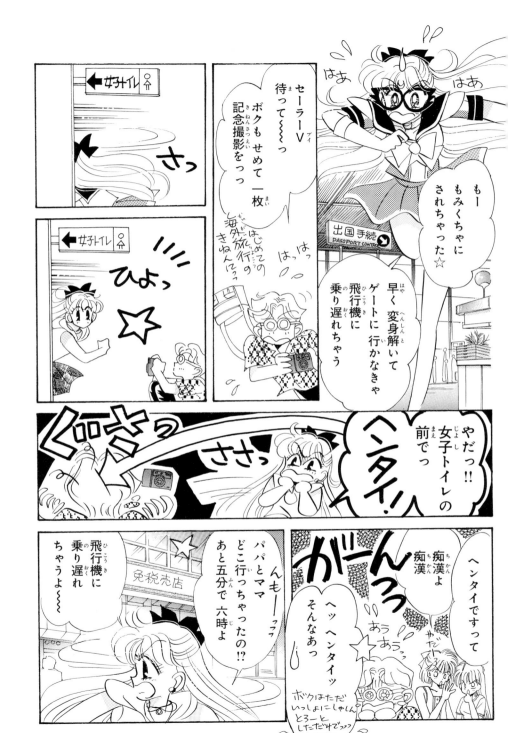

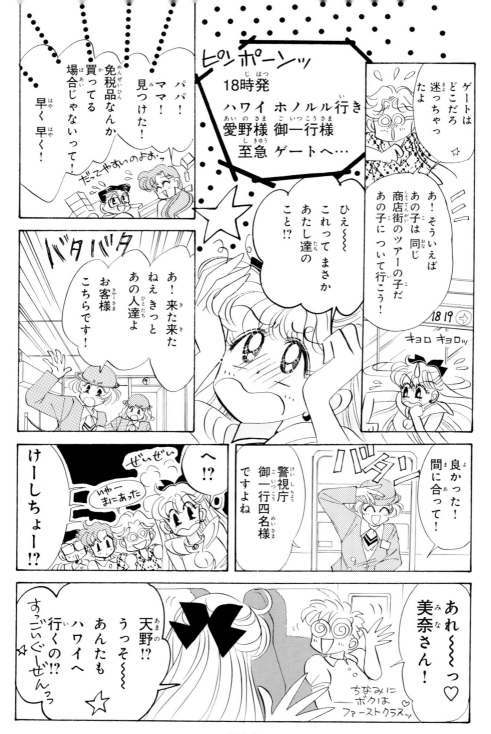

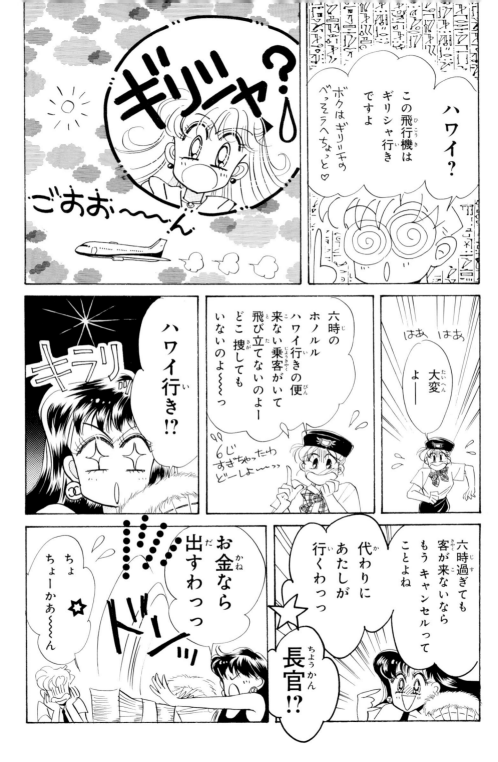

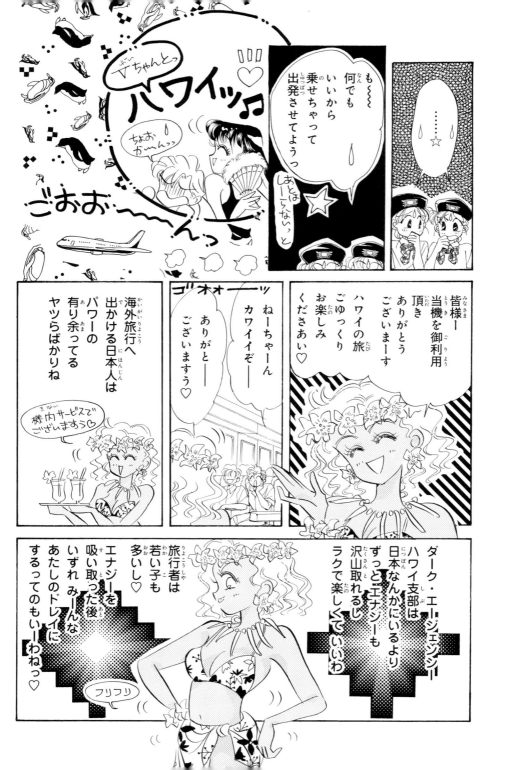

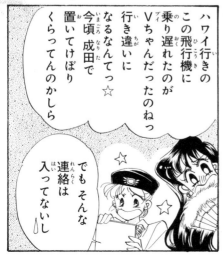

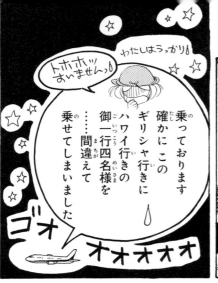
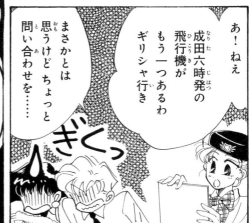

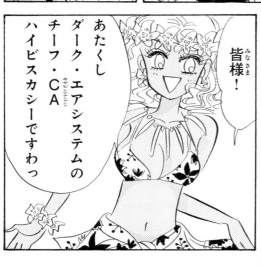

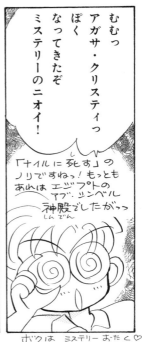

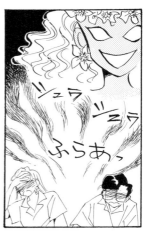
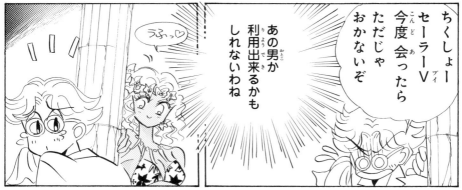

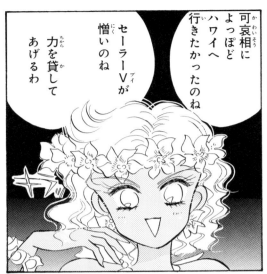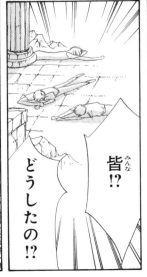

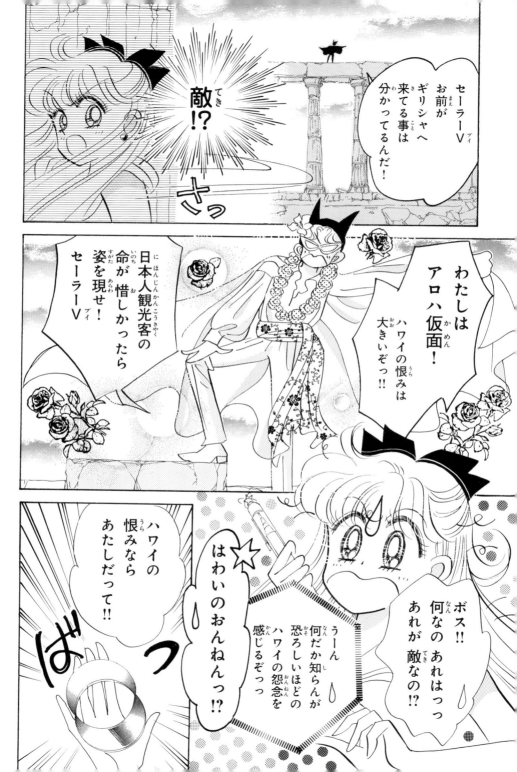

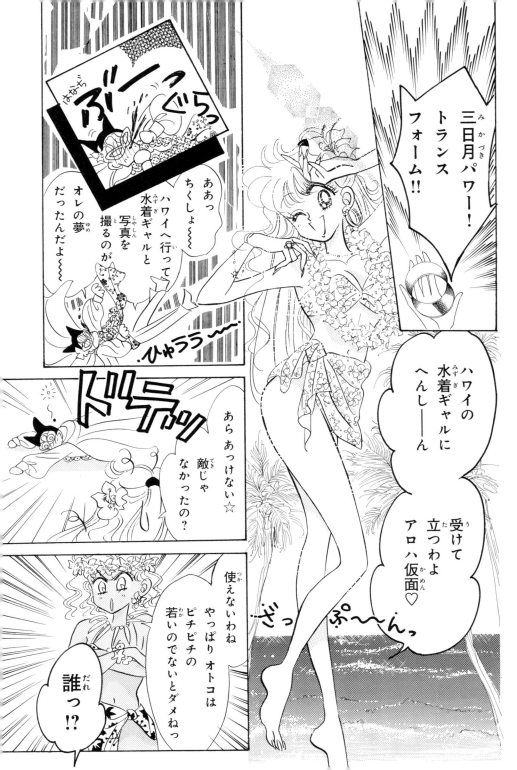

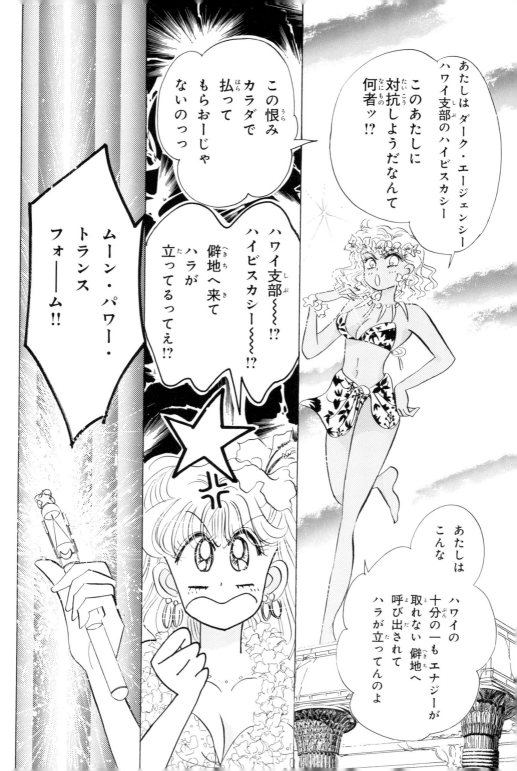

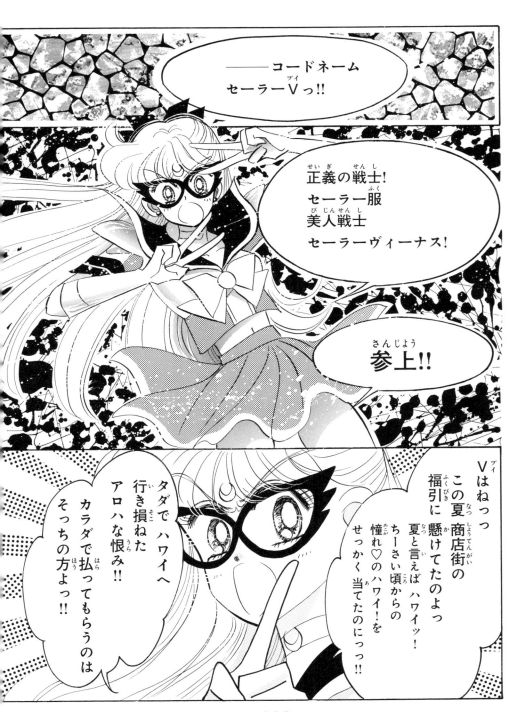

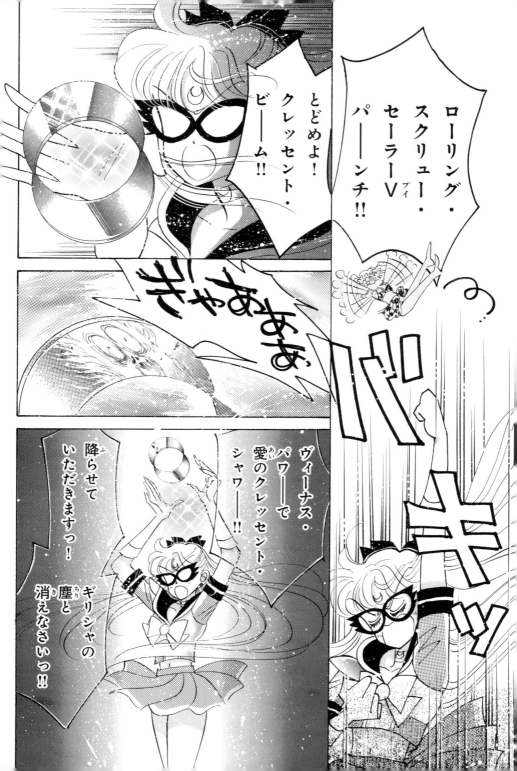

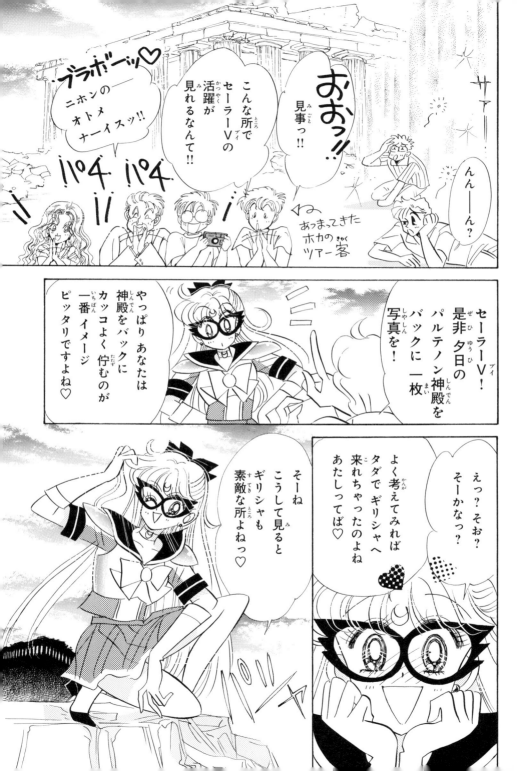

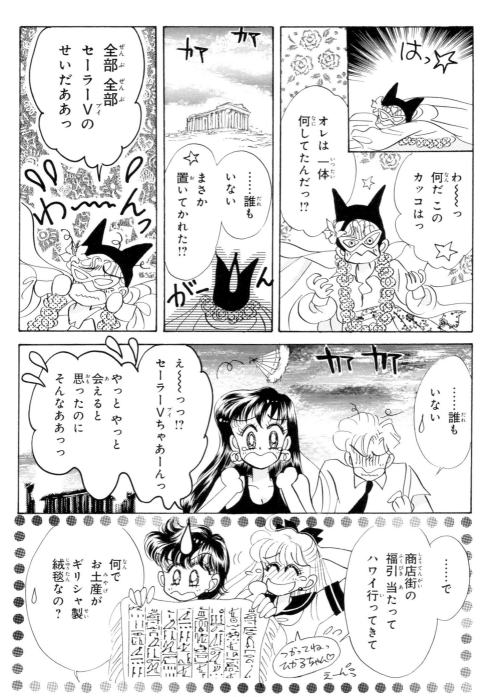

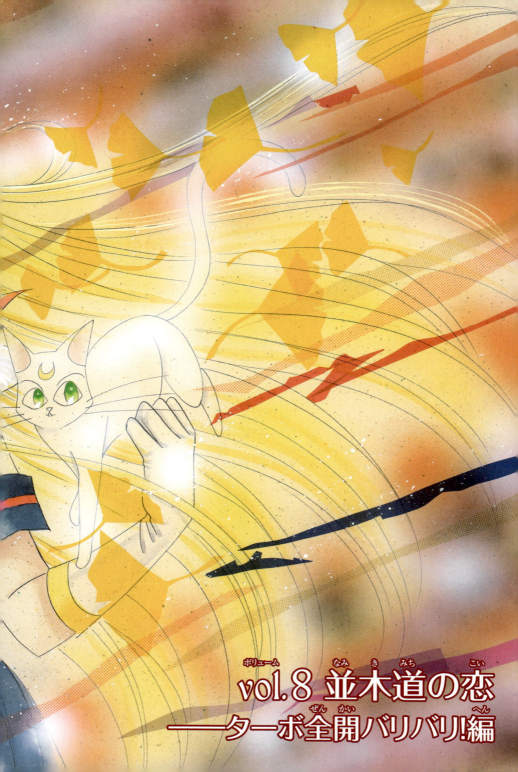

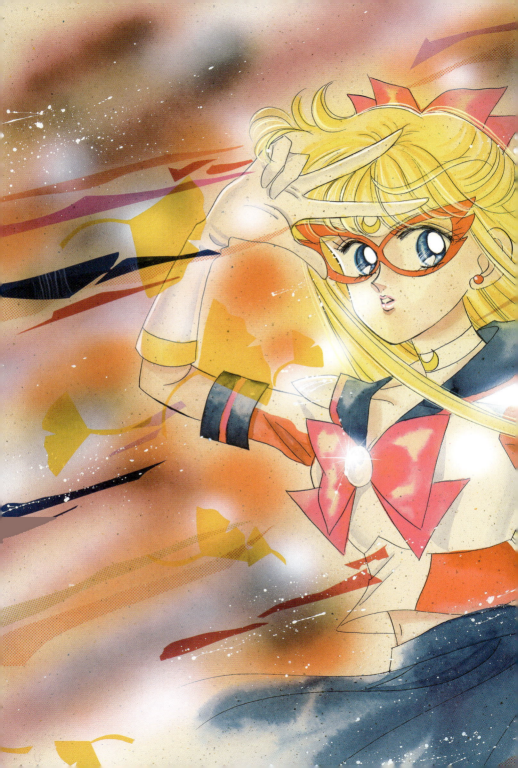

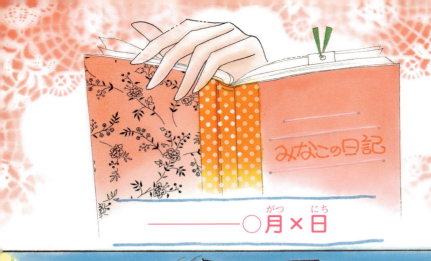

――○月×日

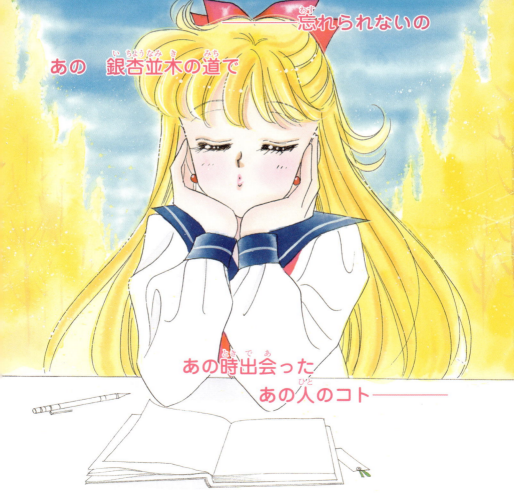

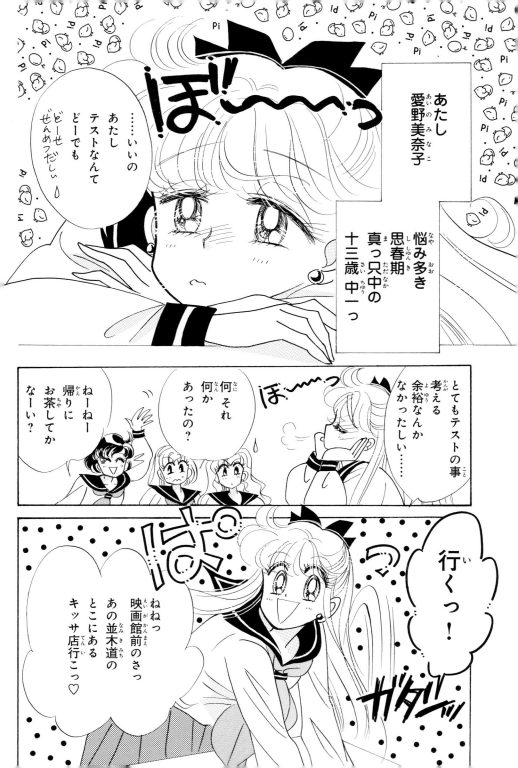

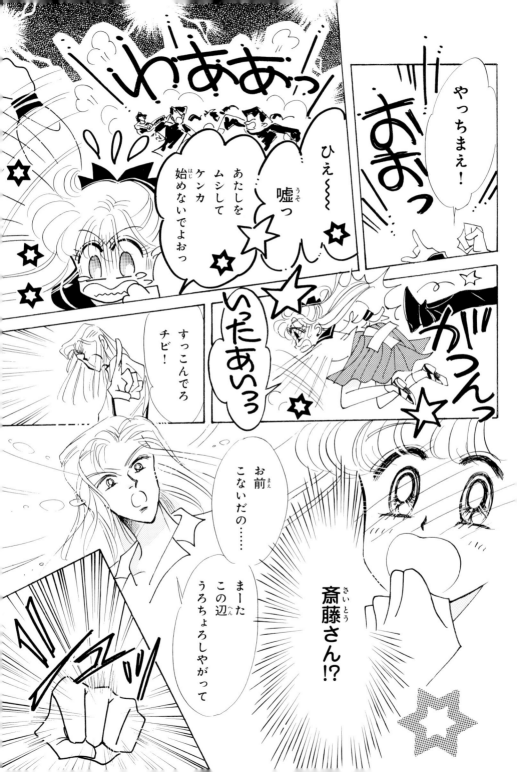

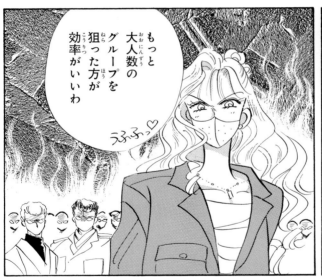

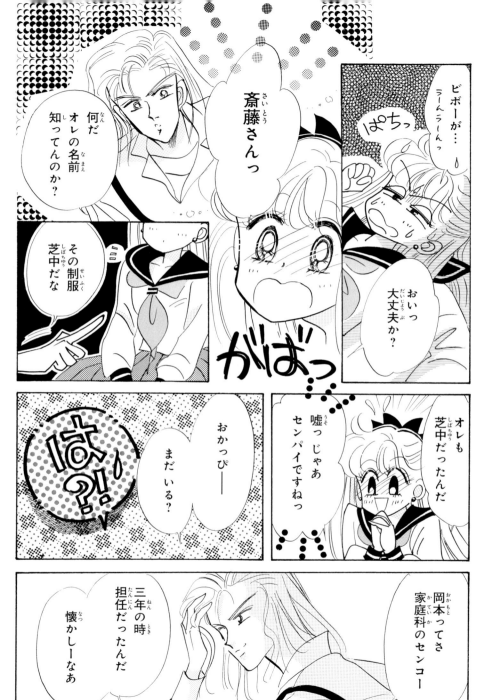

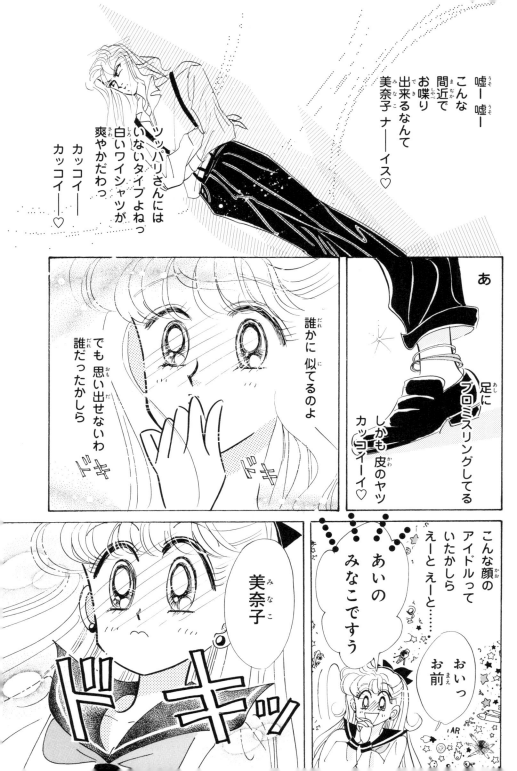

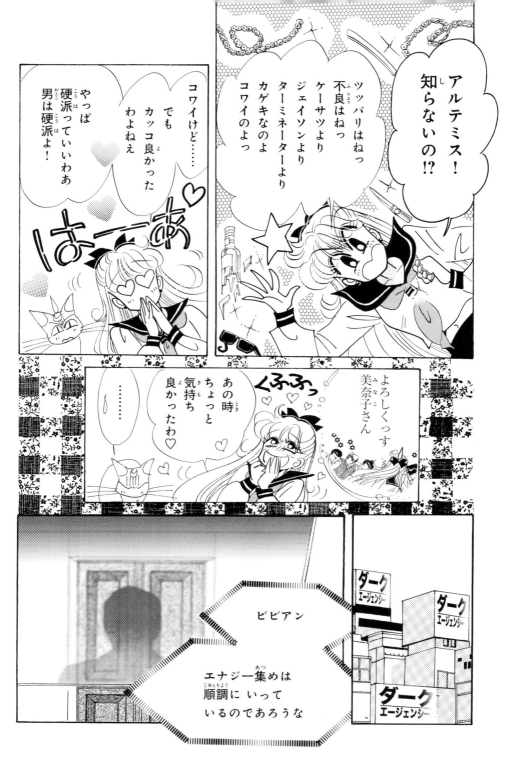

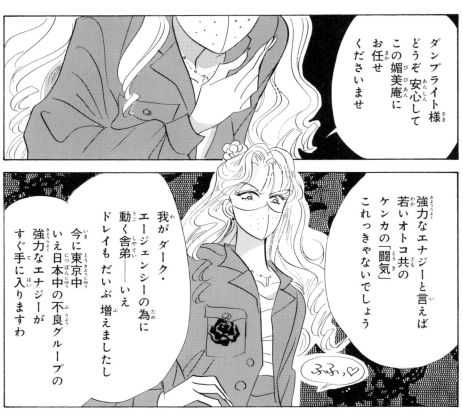

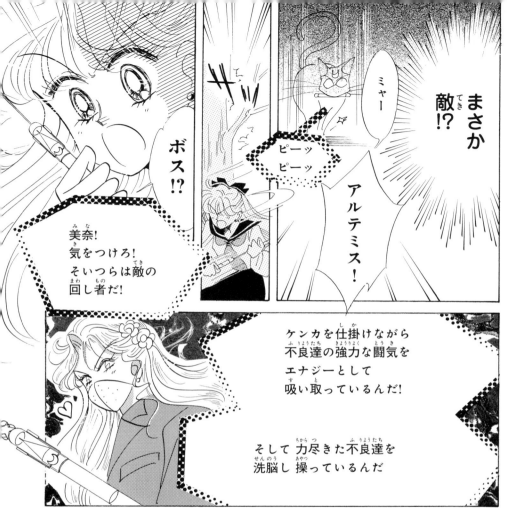

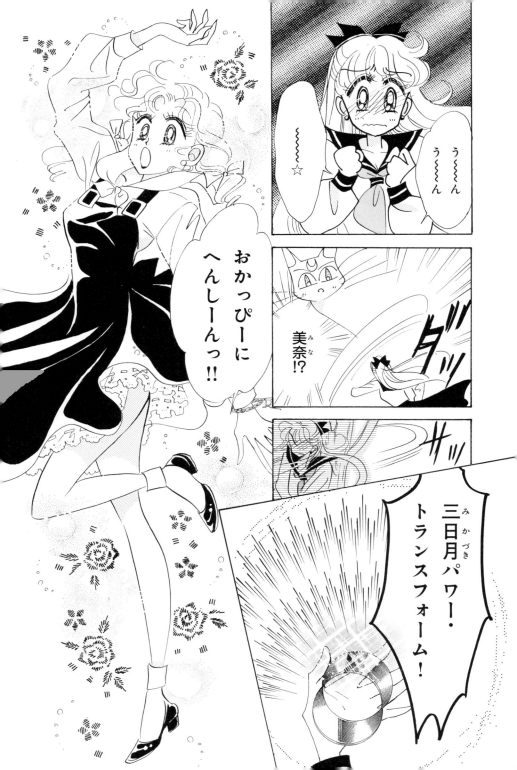

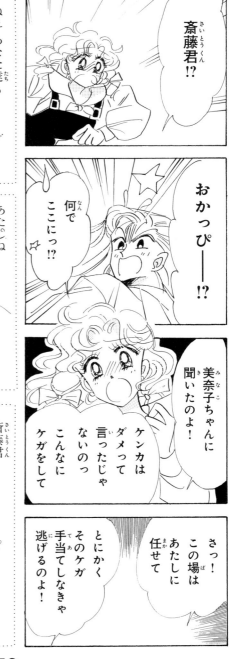
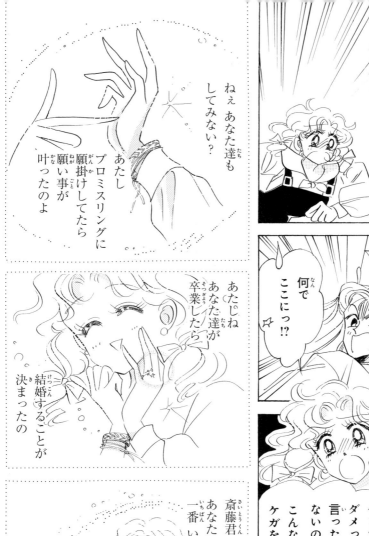

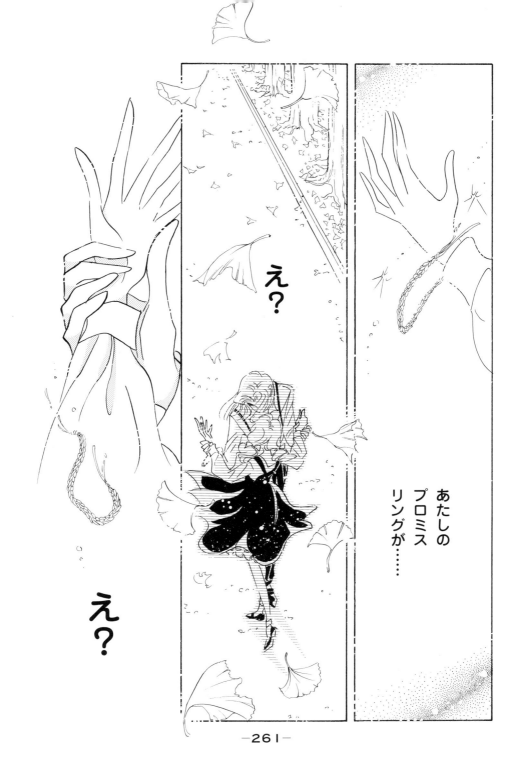

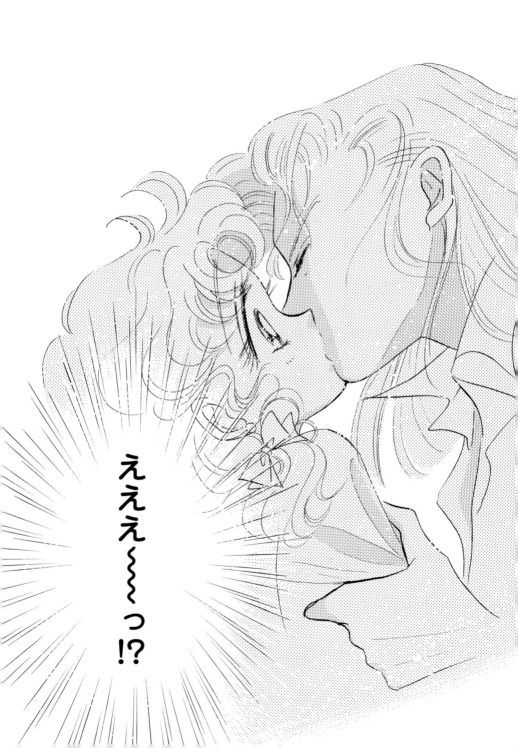

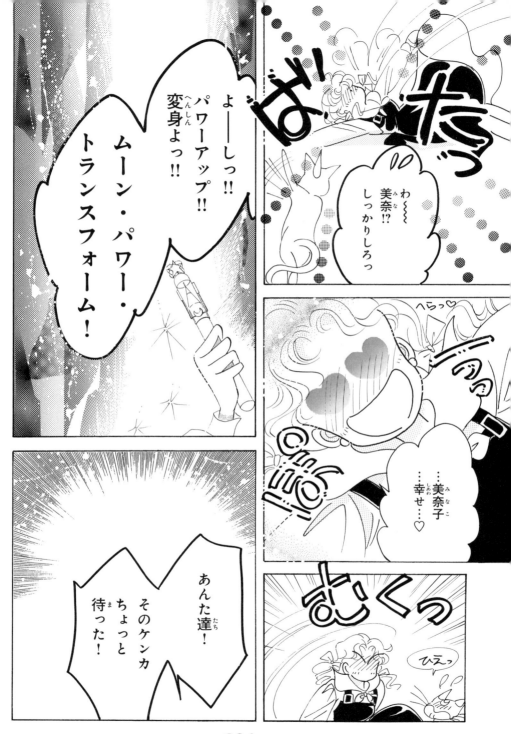

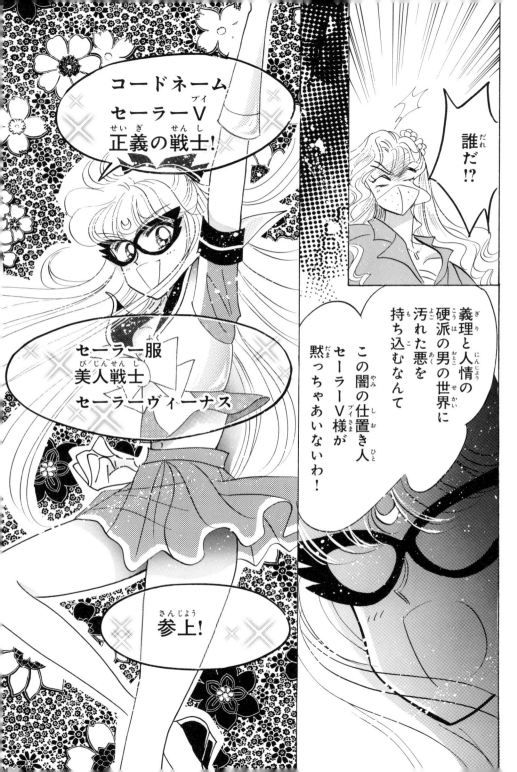

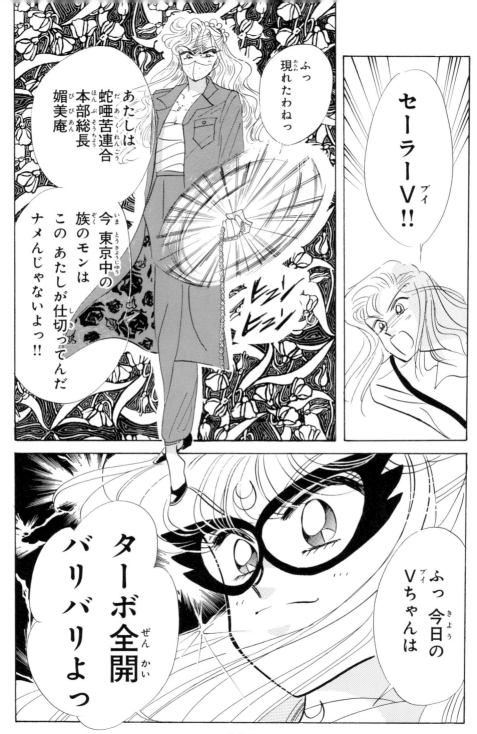

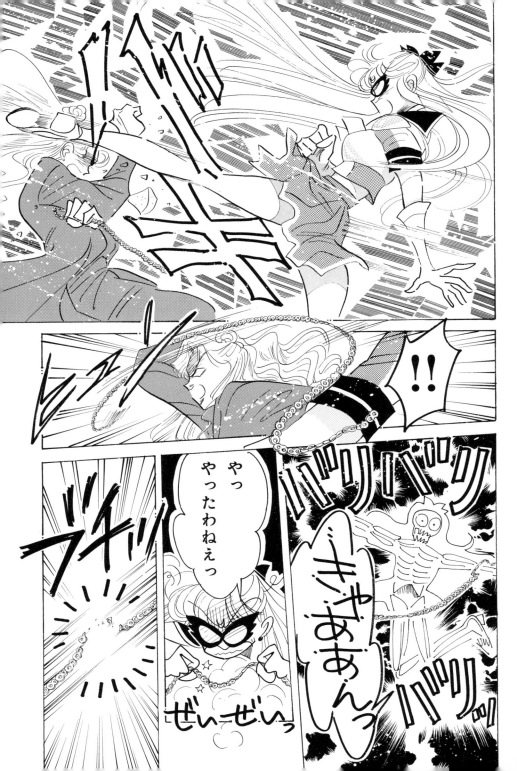

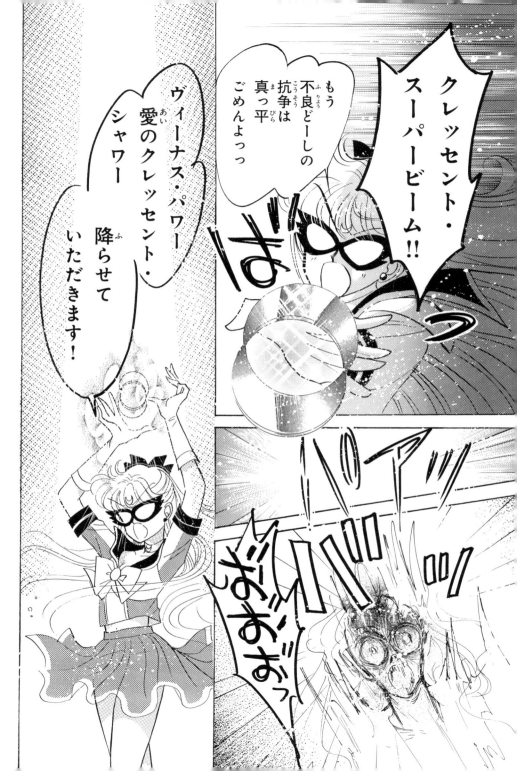

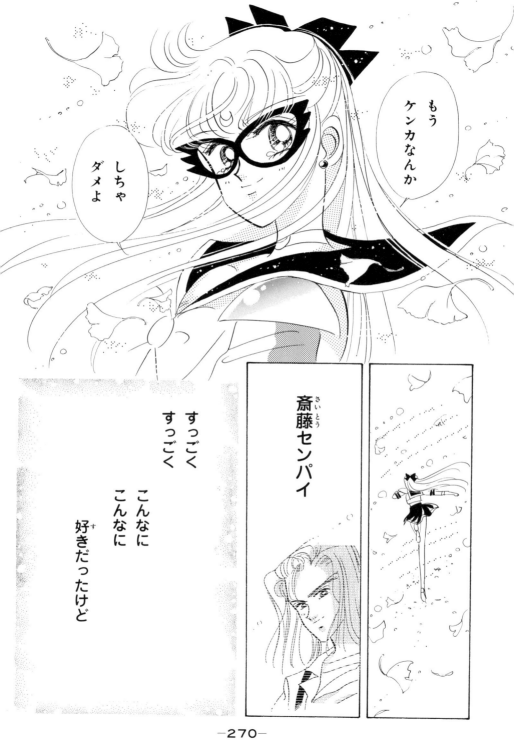

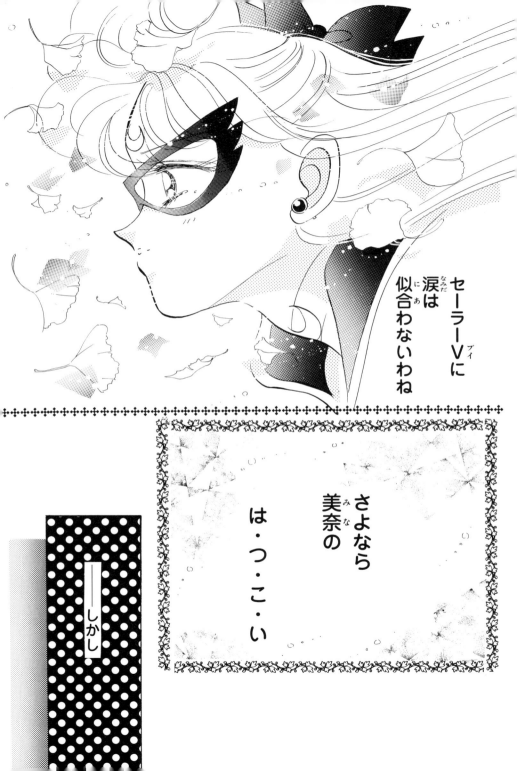

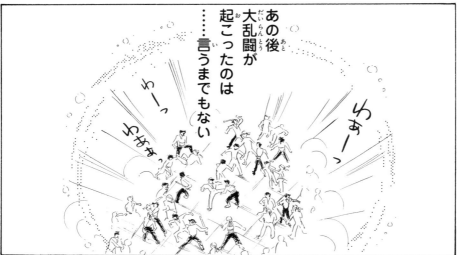

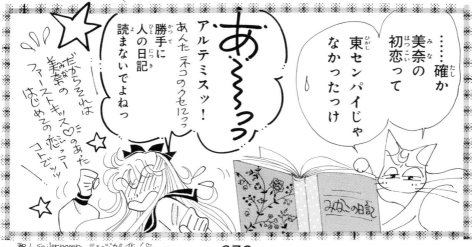

『コードネームはセーラーV　完全版』第1巻は、Vol.1「るんるん」1993年5月号、Vol.2「るんるん」1993年7月号、Vol.3「なかよし」増刊1991年8月号、Vol.4「なかよし」増刊1992年4月号、Vol.5「なかよし」増刊1992年8月号、Vol.6「なかよし」増刊1993年1月号、Vol.7「るんるん」1993年9月号、Vol.8「るんるん」1993年11月号に掲載された作品を収録しました。
編集部では、この作品に対する皆様のご意見・ご感想をお待ちしております。

〈あて先〉
〒112-8001 東京都文京区音羽2-12-21講談社
女性コミック編集部「KCなかよし」係
なお、お送りいただいたお手紙・おハガキは、ご記入いただいた個人情報を含めて著者にお渡しすることがありますので、あらかじめご了解のうえ、お送りください。

★この作品はフィクションです。実在の人物、団体名等とは関係ありません。

予想外の事故（紙の端で手や指を傷つける等）防止のため、保護者の方は書籍の取り扱いにご注意ください。

コードネームはセーラーV　完全版　①

2014年5月28日　第1刷発行　（定価は外貼りシールに表示してあります。）
2025年2月4日　第4刷発行

著　者　　武内直子
　　　　　ⓒNaoko Takeuchi 2014

発行者　　宍倉立哉
発行所　　株式会社 講談社
　　　　　〒112-8001 東京都文京区音羽2-12-21
　　　　　電話 編集部 東京(03)5395-3567
　　　　　　　 販売部 東京(03)5395-3608
　　　　　　　 業務部 東京(03)5395-3603

印刷所　　大日本印刷株式会社
本文製版所　株式会社KPSプロダクツ
製本所　　大日本印刷株式会社
デザイン　西前博司

●本書のコピー、スキャン、デジタル化等の無断複製は著作権法上での例外を除き禁じられています。本書を代行業者等の第三者に依頼してスキャンやデジタル化することはたとえ個人や家庭内の利用でも著作権法違反です。
●落丁本・乱丁本は購入書店名をご明記のうえ、小社業務部宛にお送りください。送料小社負担にてお取り替えいたします。なお、この本についてのお問い合わせは「ライツMD部」あてにお願いいたします。

N.D.C.726　273p　21cm　Printed in Japan　　　　　　　　　　　ISBN978-4-06-364946-8